금

예술가를 매혹한 불멸의 빛

헤일리 에드워즈 뒤자르댕 지음 · 고선일 옮김

미술문화
MISUL MUNHWA

"금빛은 추할 때조차
아름다움의 아우라를 선사한다."

니콜라 부알로(17세기 프랑스 시인)

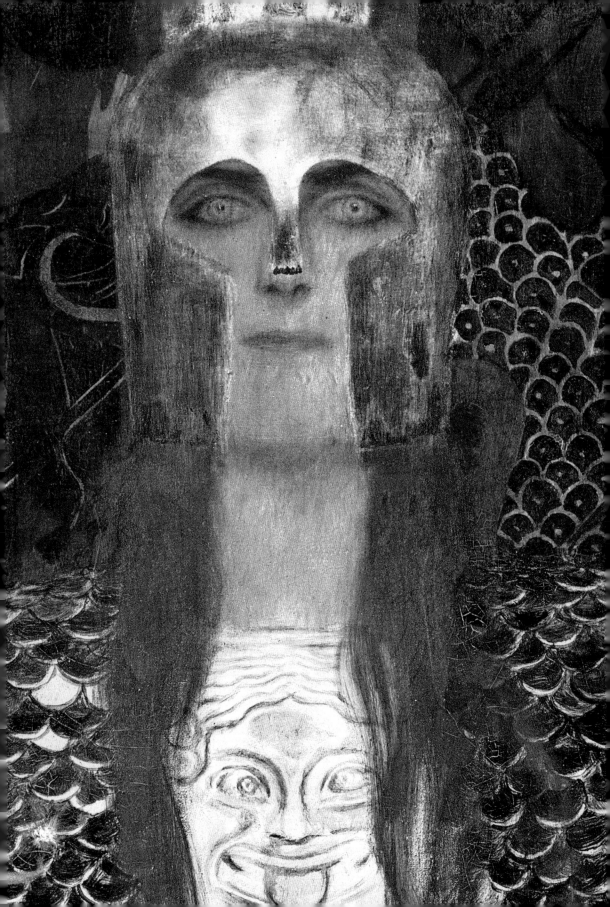

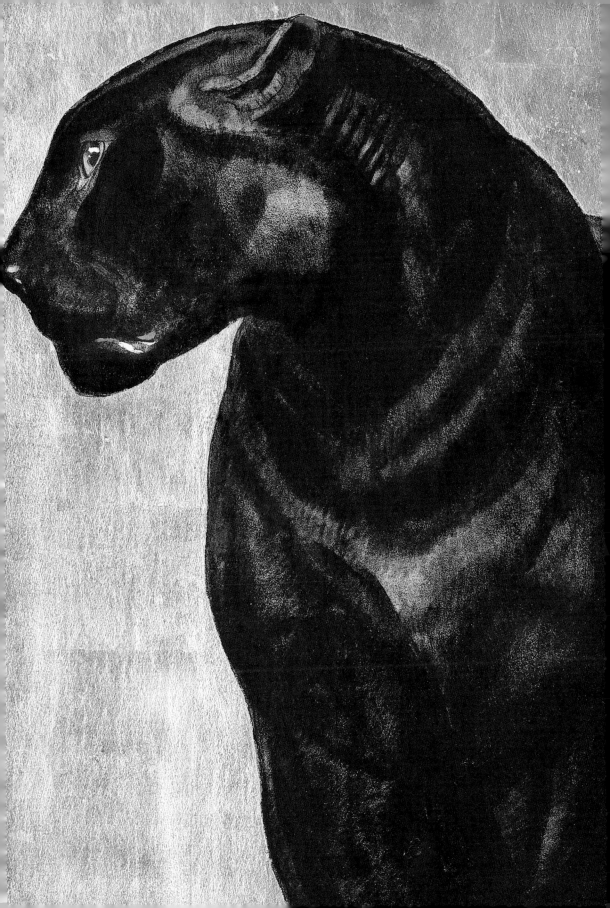

금과 인간

예술의
재료가 된 금

기원전 6세기경 고대 그리스에서 상아(엘레판티노스elephantinos)와 금(크리소스chrysos)을 결합시키는 조각 기법이 탄생했는데, 이것이 바로 크리셀레판티노스chryséléphantine 조각이다. 이 기법은 당연히 그리스인들이 가장 숭배하는 신들의 형상을 만드는 데 사용되었다. 신고전주의 취향을 공공연히 내세우는 1920년대 아르데코 운동에서 크리셀레판티노스 기법은 중요한 창작 수단이었다.

순도 100%를 향하여

순도 100%의 금은 존재하지 않는다. 1979년 캐나다 왕립조폐국에서 순도 99.99%의 금을 제조하는 데 성공했다. 그러나 시중에 유통되는 금괴는 순도 99.5%의 금이다. 현재 캐나다 왕립조폐국은 순도 99.999%의 금을 만들 수 있는 유일한 기관임을 자부하며, 그런 금을 가리켜 9가 5개 들어갔다고 하여 '5-9 금'이라 부른다.

금의 양가성

금은 인간 영혼의 위대함은 물론, 물질적 자산이라는 범속함까지 상징하는 금속이다. 이러한 금의 이중성은 한 세대에서 다른 세대로 전달되는 가문의 오래된 금붙이 보석에서 뚜렷이 나타난다. 이런 보석은 금전적 가치와 정서적 가치를 동시에 지닌 부적 같은 것이다. 금으로부터 수많은 환상이, 심지어는 다소 광기 어린 꿈들마저 터져 나온다. 금은 이토록 우리를 매료시킨다.

하늘과 땅 사이에서

우리 인간은 숭배할 만한 모든 신을 창조한 뒤, 신들을 평범한 속세에서 분리하고자 금이라는 호화로운 물질과 신을 결합했다. 고대부터 지금까지 이 세상의 모든 문명에서 금은 가장 장엄하고 귀중한 사물을 장식하는 데 쓰였다. 다른 한편으로 인간은 금을 세속적인 경제 수단인 금화처럼 이용하기로도 결정했다. 바로 여기서 인간의 딜레마가 발생했다. 우리 모두가 엘도라도를 추구한다. 하지만 천상에서 구원을 받아 다다르는 엘도라도와 돈 몇 푼으로 쉽게 얻을 수 있는 엘도라도, 즉 영원한 기쁨과 한순간의 기쁨 중 어느 쪽을 택할 것인가?

예술가들의 선택

중세 시대, 절정기에 도달한 기독교는 이 고통스러운 딜레마를 해결할 방법을 찾지 못했다. 금은 선을 구현하는가? 아니면 악을 구현하는가? 어떻게 탐욕, 권력, 폭력이라는 악덕과 천상의 빛, 성스러움, 관대함이라는 미덕을 동시에 구현할 수 있을까? 예술가들은 제각각 어느 한 쪽을 선택했다. 때로는 악덕을, 때로는 눈부신 광채를 그려냈다. 그중 어떤 이들은 관람객이 깊이 생각해볼 수 있도록 그 중간 어느 지점에 자리를 잡기도 했다. 나중에는 풍요로운 금과 영원한 삶을 목표로 연금술사 놀이를 하는 조금은 광적인 과학자들, 즉 금의 마법을 연구하는 이들이 나타났다. 변질되지 않는 금은 무한한 변형이 가능하다. 그렇다면 무엇이든 시도해볼 수 있지 않을까?

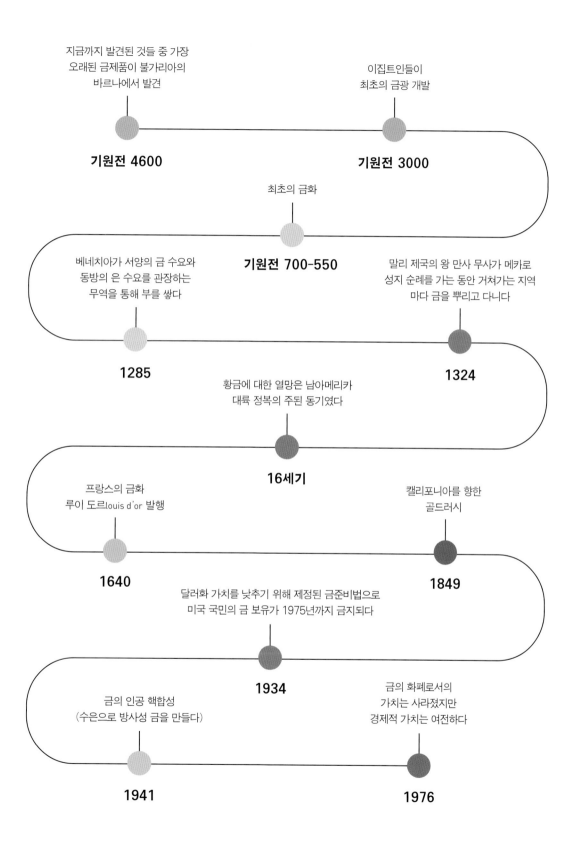

> "반짝이는 것이라고 모두 금은 아니다."
>
> 윌리엄 셰익스피어, 『베니스의 상인*The Merchant of Venice*』, 2막 17장, 1605

인간의 위대함, 그리고 퇴폐

오래전부터 금은 인간이 이루어낸 기술적 성취를 이야기하는 데 사용되었다. 인간은 정치적 혹은 정신적인 메시지나 상징을 드러내 보여주고자 자랑스러운 기술을 활용하여 물질을 변형시켰다. 신에게 조금이라도 더 가까이 다가가고 싶어 하는 이 세상의 권력자들은 늘 금과 함께했다. 금은 보석이나 장신구, 의복, 권력의 도구를 장식했다. 또한 권력자의 호화로운 초상이나 영광의 축제들에 언제나 함께했다. 인류의 역사에서 금은 늘 태양의 화신으로 여겨졌다. 고대 이집트의 파라오들이 그랬듯이 프랑스의 루이 14세가 그 방면으로 최고의 경지를 보여주었다.

금의 매혹

하지만 금에는 이러한 피상적인 면모만 있는 것은 아니라는 점을 낭만주의 예술가들이 일깨워주었다. 금은 우리를 당혹스럽게 하는 신비와 베일로 싸여 있다. 동방이라는 이상향을 그려낸 회화 작품들의 중심에 있었으며, 신화와 시의 동반자였다. 금은 인류의 상상력을 떠받치고 우리 눈동자에 별을 품게 하려고 화려함과 풍요로움으로 스스로를 치장한다. 사회적 불평등의 골이 깊어지면 깊어질수록, 영원히 붙잡을 수 없는 신기루처럼 금은 점점 더 우리 시야에서 멀어진다. 심지어 누군가는 금을 극단적으로 사랑하기도 한다.

금의 이중성

금의 매력은 금의 상징성이 아주 오래전부터 지속되어 왔다는 사실에 있다. 근대미술이나 오늘날의 미술도 여기서 벗어나지 않는다. 예술가의 손에서 새롭게 탄생하는 금은 옛 선조로부터 내려온 모든 의미, 지금 이 시대에도 적용되는, 우리 내면 깊숙한 곳에 잠재한 온갖 메시지를 품고 있다. 예나 지금이나 금은 소비 심리와 투기 성향, 과시 사회의 면모를 드러내 보여준다. 태양 아래 새로운 것이 있었던가! 결국 금이 우리를 매혹하는 것은 이 모든 모순들 때문이 아닐까? 금은 우리 인간의 결함이자 희망이요, 현실이자 어처구니없는 환상이다.

지도로 알아보는 금

금과 연관된 신

부처Buddha (인도)

아톤Aton (이집트)
태양신

시프Sif (스칸디나비아)
풍요, 밀, 가정의 여신

아폴론Apollon (그리스)
예술, 노래, 음악, 시, 빛의 신

아마테라스天照らす (일본)
태양의 여신

센테오틀Centeōtl (멕시코)
옥수수의 신

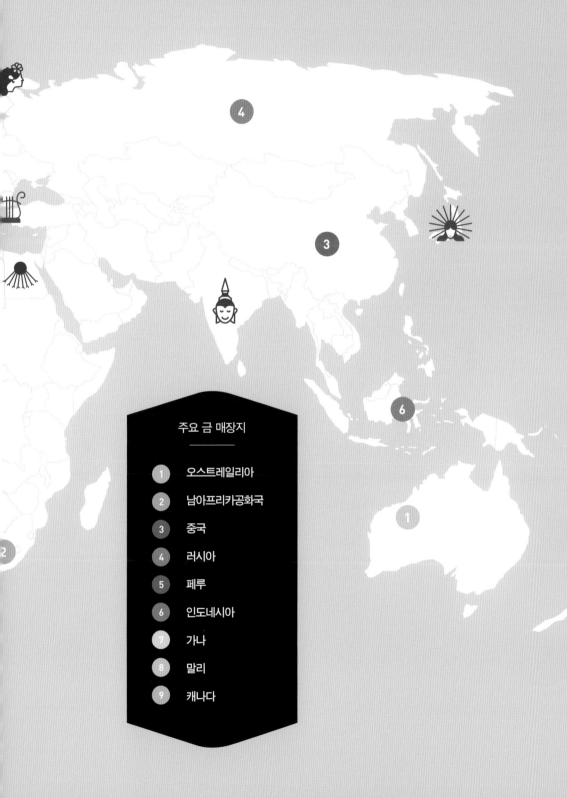

주요 금 매장지

1 오스트레일리아
2 남아프리카공화국
3 중국
4 러시아
5 페루
6 인도네시아
7 가나
8 말리
9 캐나다

금의 다양한 색조

합금이 쉬운 금속

복합적인 광채를 내는 순수한 금은 노란색을 띠고 아주 무르다.
금세공업자들은 금을 다른 금속들과 혼합하여 경도를 높인다. 캐럿은 금의 순도를
측정하는 단위다. 이러한 합금 과정을 거쳐 다양한 색조의 금이 탄생한다.

24캐럿
순도 999.9‰
순금이라 불리며 특히 금괴를
제작하는 데 사용함

18캐럿
순도 750‰
보석세공의 재료로
가장 널리 쓰임

14캐럿
순도 585‰
18캐럿보다 더 견고함

9캐럿
순도 375‰
가장 질이 낮은 금

반짝임의 비밀

금은 복합적인 반사광을 지닌
흔치 않은 순수 금속들 중 하나
다. 금의 반사광은 금을 구성하
는 전자들의 밀도에서 비롯된
다. 원자와 느슨하게 결합된 전
자들이 파장을 반사하는데, 대
부분의 금속과 마찬가지로 파장
은 자외 스펙트럼이 아니라 가
시 스펙트럼에 존재한다.

구성성분에 따라 달라지는
금의 색상

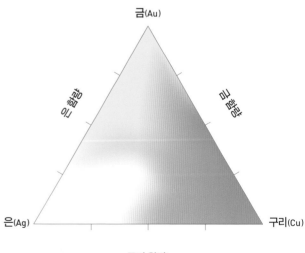

금의 모조 안료

창의적인 예술가들

가장 고귀한 재료라고 여겨지는 금은 권력과 부를 상징한다. 게다가 매우 비싸다. 예술가와 장인 들은 금 대신에 금동, 구리, 황동처럼 비슷한 재질의 금속들을 활용했다.

오래전부터 회화에서는 비슷한 효과를 내는 여러 안료가 사용되었다. 네이플스 옐로(나폴리 노랑), 오피먼트(웅황), 마시코트 등, 예술가들은 모든 가능성에 도전했다!

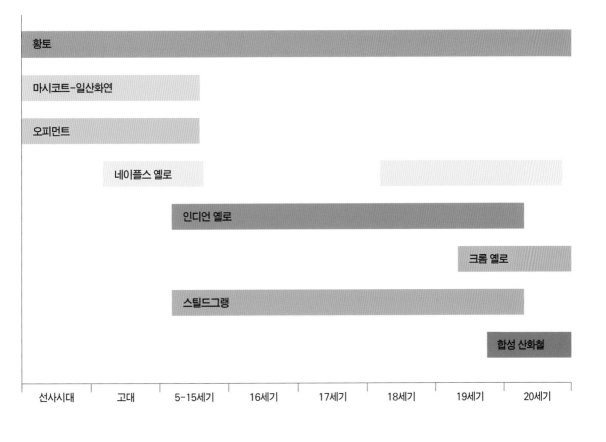

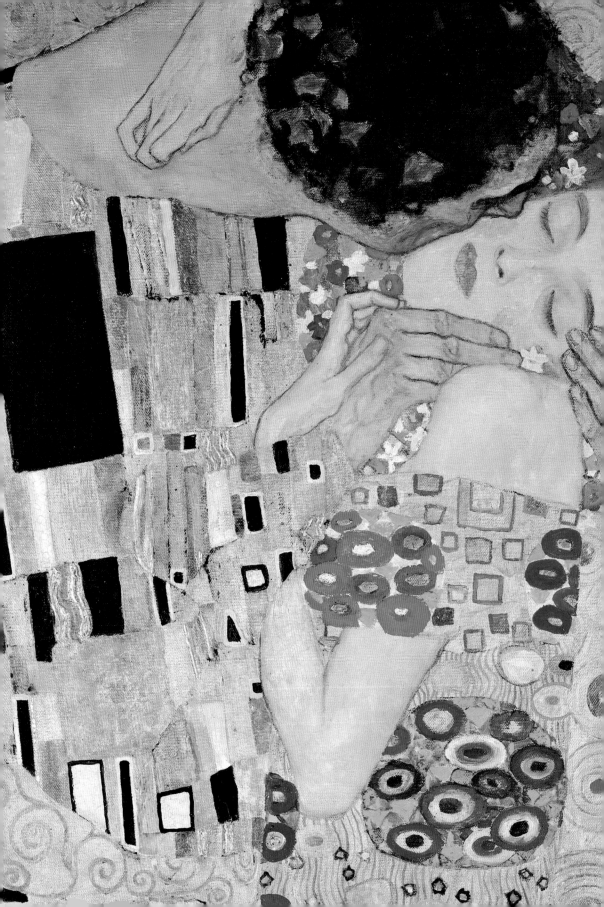

꼭 봐야 할 작품들

〈투탕카멘의 장례 가면〉
〈아가멤논의 황금 가면〉
〈모자이크 조각〉
〈여섯 천사에 둘러싸인 채 옥좌에 앉으신 성모와 아기 예수〉
〈수태고지〉
〈환전상과 그의 아내〉
〈바르바라 라지비우〉
〈황금비를 맞는 다나에〉
〈아기 예수를 안고 계신 성모〉
〈베네치아 여인의 초상〉
〈거울의 방〉
〈황금 투구를 쓴 남자〉
〈사르다나팔루스의 죽음〉
〈부처〉
〈입맞춤〉
〈잠자는 뮤즈〉
〈모노골드, 황금시대〉
〈황금 송아지〉

투탕카멘의 장례 가면

Mask of Tutankhamun, 기원전 2000년

가면의 본래 주인은?

수많은 학자들은 이 가면이 본래 여자용으로 제작되었으나 결국에는 어린 나이에 죽은 투탕카멘에 맞춰 수정되었으리라고 주장한다. 근거가 무엇일까? 그 시대 이집트에서 남자들은 귀걸이를 착용하지 않았는데, 가면의 귓불에 귀걸이용 구멍 두 개가 나 있기 때문이다. 그뿐만 아니라 가면 안쪽에는 글자가 지워진 흔적이 있다.

호화로운 무덤

투탕카멘(재위 B.C.1361-1352)이 고대 이집트에서 가장 중요한 군주는 아니었다. 통치 기간에도 주목할 만한 업적이 전혀 없었다. 그러나 '무덤의 화려함과 풍요로움'을 기준으로 보면, 훨씬 더 유명한 파라오들의 영묘에서도 그보다 더한 장엄함과 호화로움을 찾아볼 수 없으리라고 대부분의 고고학자들이 주장한다.

영원성을 위하여

1922년 11월, 고고학자 하워드 카터는 투탕카멘이 안치된 지하 무덤을 발견했다. 수년 동안 찾아 헤매던 그 무덤이 마침내 세상 밖으로 모습을 드러냈다. 파라오의 영묘는 그가 상상했던 것보다도 훨씬 더 아름답고 화려했다. 엄청난 양의 보물이 쏟아져 나왔던 것이다!

영원성 속에서 파라오와 함께한 수많은 조각품과 귀중품 가운데 그의 얼굴을 보호하는 장례 가면이 단연 돋보였다. 망치질한 두 장의 황금 판으로 이루어진 파라오의 가면은 10킬로그램이 넘을 만큼 무거웠으며, 청금석 같은 보석들로 장식된 극도로 세련된 작품이었다. 가면의 우아함은 고급스러운 소재에서뿐만 아니라 아직은 어린 소년 파라오의 얼굴에서도 흘러넘친다. 검정색 콜kohl을 이용하여 가로로 길게 그린 두 눈, 두툼한 입술, 아이처럼 동글동글한 얼굴… 이 모든 것은 고인이 한 인간임을 넘어서 왕권과 신권을 구현하는 매우 특별한 존재임을 일깨워준다. 파라오의 상징이 모두 여기에 있다. 네메스némès라 불리는 줄무늬 모자, 목걸이 우세크ousekh, 가짜 수염, 이집트 왕실을 상징하는 동물인 독수리와 코브라가 그것이다.

투탕카멘은 겨우 열아홉 살에 말라리아에 걸려 신체가 변형되는 아픔을 겪으며 죽어갔지만, 영원한 젊음 속에서 아름답고 위엄 있는 모습으로 머물러 있다.

이 황금 가면은 식별과 인정의 표시다. 육신이 부패하여 사라질지라도 금이라는 영원불변의 물질 덕택에 고인이 영원토록 후손들에게 인정과 공경을 받을 수 있으리라는 약속의 표시인 것이다. 이 가면은 또한 고대 이집트 사회에서 영적 세계 및 왕권과 아주 밀접하게 연관되어 있던 천체인 태양 그 자체다. 이렇게 투탕카멘은 죽음 너머 찬란하게 빛나는 존재가 되었다.

〈투탕카멘의 장례 가면〉
기원전 2000
금·준보석, 54×39.33cm
카이로, 이집트 국립박물관

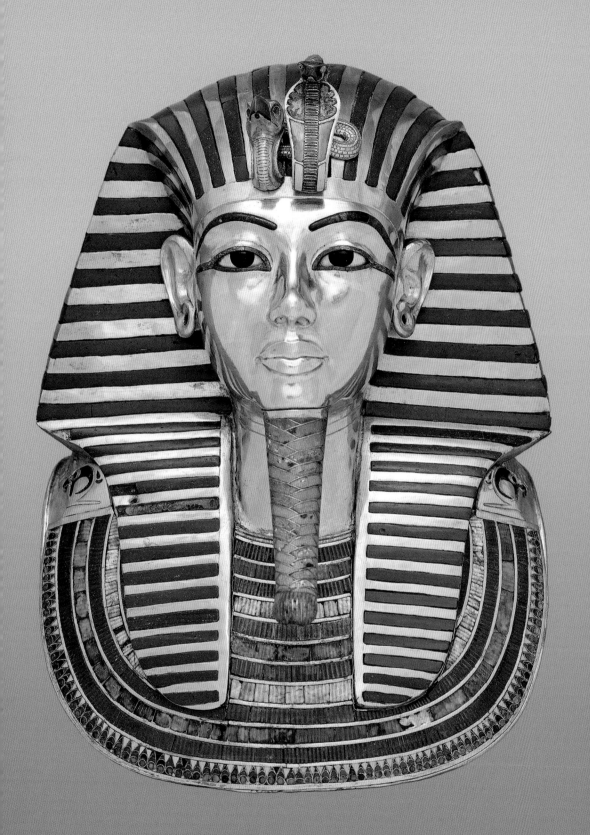

아가멤논의 황금 가면

Mask of Agamemnon, 기원전 1500년

전설적인 왕

'왕중왕' 아가멤논은 트로이 전쟁이 일어나자 그리스군의 총사령관으로 임명되었다. 하지만 그의 삶은 비극의 연속이었다. 바람이 불지 않아 배가 출항하지 못하자, 아내를 속이고 딸 이피게네이아를 제물로 바친 뒤 출항했다. 예언자 카산드라는 그가 집으로 돌아가면 죽임을 당한다는 끔찍한 경고를 했다. 실제로 집에 돌아가자 아내 클리타임네스트라와 그녀의 연인 아이기스토스에게 살해당했다.

고고학 전문가 혹은 사기꾼

부유한 사업가 하인리히 슐리만은 여러 후원자들로부터 발굴사업에 필요한 자금을 지원받았다. 그런데 첫 발굴사업부터 추문에 휩싸였다. 터키에서 트로이 유적지임을 확신하고 발굴하는 동안, 터키의 국보급 문화재를 해외로 빼돌리고 발굴된 유물을 위조했다는 혐의로 터키 당국에 기소당하는 일이 벌어졌던 것이다.

사기극이었나?

『일리아스Ilias』에서 호메로스는 트로이의 전쟁 영웅인 미케네 왕 아가멤논의 일생을 서사시로 기술했다. 이렇게 아가멤논은 그리스 문학에서 가장 전설적인 인물로 손꼽히게 되었다. 몇몇 고고학자들은 신화와 역사적 사실 간의 연관성을 찾으려고 노력했다.

1876년 하인리히 슐리만(1822-1890)은 미케네 유적지에서 망치로 두드린 금으로 제작된 가면 몇 점을 발굴했다. 그중 한 가면에 수염이 새겨져 있어서 슐리만은 그 유명한 아가멤논의 무덤을 찾아냈노라고 결론지었다. '그렇게 귀중한 가면을 아무에게나 씌웠을 리 없지 않은가? 그것은 분명 왕이나 군주를 나타내는 상징물이다. 이 장례 가면은 주인공이 생전에 보유했던 부를 과시하고, 썩지 않는 금은 고인에게 영생을 보장하는 것이다.' 얼굴 윤곽이 자세히 묘사된 가면을 죽은 이에게 씌우는 관행은 고대 사회에서 드문 일이 아니었다. 이 가면이 당대 전통에 전혀 위배되지 않음을 고려한다 해도 아가멤논의 장례 가면은 현대 과학자들 사이에서 논란을 불러일으켰다. 오늘날 여러 연구자는 아가멤논의 가면이라는 주장에 동의하지 않는다.

트로이 전쟁은 기원전 12-11세기에 일어났으리라고 추정되는 반면, 이 가면이 제작된 시기는 기원전 16세기경이라는 사실이 밝혀지면서 아가멤논의 가면이라는 주장은 힘을 잃었다. 게다가 가면의 양식도 연구자들을 혼란스럽게 했다. 지금까지 발굴된 다른 가면들보다 더욱 볼록하고 양쪽 귀는 옆으로 벌어져 있으며, 눈은 놀란 듯 치켜뜬 모습이다. 심지어 이 가면이 당시 독일 제국의 황제 빌헬름 1세(재위 1871-1888)와 닮았다고 주장하는 이들도 있었다.

이후 의문이 제기되었다. 슐리만이 황제에게 잘 보이려고 가짜를 제작한 건 아닐까? 아니면 발굴한 가면 중 하나를 골라 황제의 얼굴로 바꿨을까? 이를 규명하고자 화학 실험을 했고, 마침내 의문이 풀렸다. 그러나 가면을 소장한 아테네 국립 고고학 박물관은 지금까지 사실을 밝히지 않고 있다. 비루한 현실보다 아름답게 치장된 역사를 선호하는 이들이 늘 있기 마련이다.

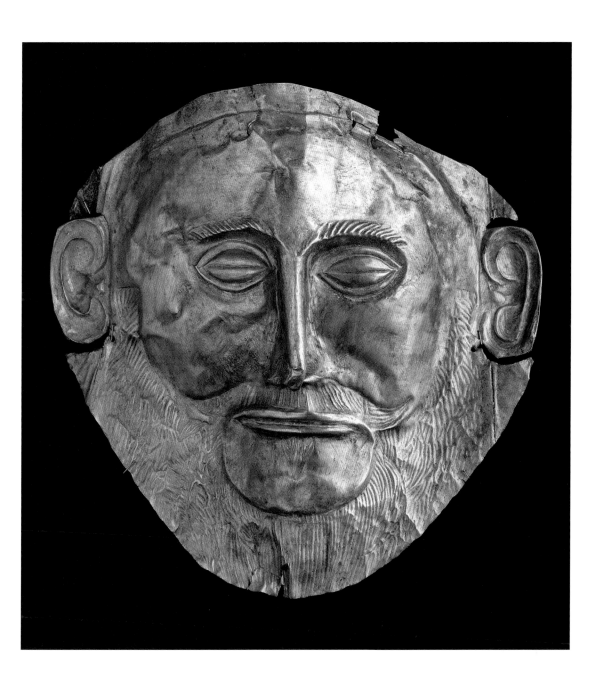

〈아가멤논의 황금 가면〉
기원전 1500
순금 판금, 31×27cm
그리스, 아테네 국립 고고학 박물관

모자이크 조각

Mosaic fragment, 6세기

빛의 예술

비잔틴 모자이크는 로마 시대의 모자이크 기법을 통합한 것이다. 비잔틴 모자이크는 밑그림을 그리고 채색한 시멘트 반죽 위에 테세라tessera라고 하는 작은 큐브 조각들을 부착하여 완성했다. 금색 바탕은 무색의 테세라에 얇은 금박을 얹은 다음, 그 위에 얇은 유리 막을 씌우고는 불에 구워 제작했다.

한 인간의 야망

유스티니아누스는 동로마 제국의 가장 위대한 황제로 손꼽힌다. 법률을 정비하고 완성했으며, 종교적 갈등을 조정하는 데에도 적극적이었다. 종교적인 건축과 미술에 관심을 갖고 열렬히 후원함으로써 비잔틴 미술의 발전에 크게 기여했다.

모자이크 조각, 6세기
라벤나, 산 아폴리나레 누오보 성당

신성한 권력

유스티니아누스 황제(재위 527-565)는 540년 이탈리아의 라벤나를 수복했다. 그곳에 정교회를 복원하려 했으며, 이전에 동고트족의 테오도리쿠스 대제(재위 488-526)가 아리우스주의* 신앙을 위해 세운 산 아폴리나레 누오보 성당에서 왕과 궁정 신하들의 형상을 지워버렸다.

라벤나에 세워진 대부분의 건축물처럼 산 아폴리나레 누오보 성당 역시 화려한 모자이크로 장식되었다. 기독교가 유입되면서 건축물을 금, 은, 대리석, 채색유리 모자이크로 꾸몄던 것이다. 신앙을 시각적으로 설명하는 기능뿐만 아니라 권력자의 야망을 표명했던 모자이크 미술은 유스티니아누스 황제 시대에 절정에 이르렀던 비잔틴 미술의 중요한 요소였다.

로마 시대와 기독교, 그리고 동방의 영향이 뒤섞인 결과물인 모자이크 미술은 종교를 매개로 제국을 영광스럽게 만드는 수단이었다. 실제로 당대의 종교 건축물 내부에는 황제와 궁정 사람들의 초상화가 종종 있었다. 여기 소개하는 모자이크도 마찬가지다. 어떤 거대한 장면에서 떨어져 나온 듯한 이 모자이크는 (비잔틴 모자이크 대부분이 매우 크다) 유스티니아누스 황제의 초상이다. 그의 이름이 명시되어 있으니 틀림없다. 그런데 이전 통치자 테오도리쿠스 대제의 초상 위에 황제의 상반신이 덧씌워진 듯 보인다. 이러한 사실은 여기서 유스티니아누스 황제의 모습이 우리가 알고 있는 그의 초상화들과 왜 다른지 설명해준다.

어쨌거나 이러한 디테일은 별로 중요하지 않다. 이 모자이크의 목표는 황제의 권력을 만천하에 표명하는 것이지, 얼굴을 있는 그대로 재현하는 게 아니기 때문이다. 그 권력은 군주라는 직분을 나타내는 상징물들, 그리고 황제의 지위를 강조하는 금색 바탕으로 잘 표현되고 있다. 황제의 얼굴을 에워싼 찬란한 후광에 주목해보자. 유스티니아누스 황제는 이미 세속을 벗어나 영적 세계로 들어와 있다. 그는 신으로부터 왕권을 부여받은 자다. 금은 세속적인 권위, 나아가 성스러움이라는 휘황찬란한 빛의 상징이었다. 이렇게 유스티니아누스 황제는 절대군주의 표상이 되었다.

* Arianism. 삼위일체에 반하는 주장으로, 교회사상 최초의 이단으로 몰려 추방된 그리스 신학자 아리우스의 이론

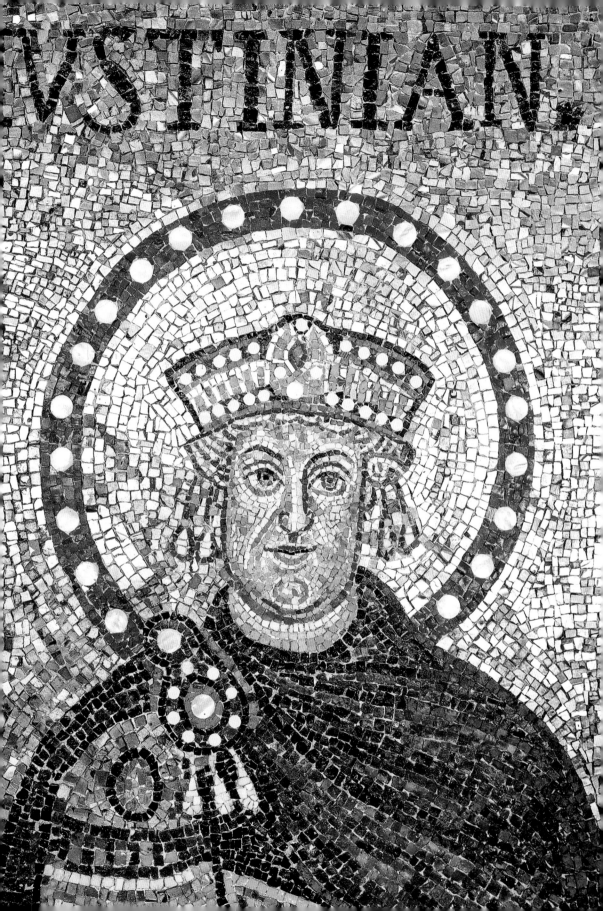

여섯 천사에 둘러싸인 채 옥좌에 앉으신 성모와 아기 예수

The Virgin and Child Enthroned With Six Angels(Maestà), 1280년경

사실주의로의 충동

16세기 이탈리아의 화가이자 미술평론가 조르조 바사리는 치마부에에 관해 이렇게 말했다. "인물들을 실물 크기로 묘사하는 치마부에의 작품들을 보면, 그가 예전 양식의 굴레에서 벗어나고 있음을 알 수 있다. 매우 경직되고 무미건조한 고대 그리스 화가들의 표현 방식과 달리 그는 인물들이나 옷자락 주름을 좀 더 생동감 있고 자연스러우며 유연하게 다루고 있다…"

한 인간의 자부심

본명은 **첸니 디 페포**. 치마부에는 예명으로서 '**자부심이 강한 자**', '**오만한 자**'를 뜻한다. 당대의 평론가들은 그를 가리켜 '조금이라도 결함이 보이면 **작업을 포기할 수 있는 자**'라 평했다. 치마부에에 대한 이러한 평판은 **조르조 바사리**에 의해 널리 퍼졌다.

〈여섯 천사에 둘러싸인 채 옥좌에 앉으신 성모와 아기 예수(마에스타)〉
치마부에, c.1280
목판에 템페라, 427×280cm
파리, 루브르 박물관

새로움을 향하여

비잔틴 미술이 엄숙함의 미학을 추구했던 반면, 이탈리아의 르네상스 초기 화가 치마부에는 인간의 감정과 사실주의, (성스러운 존재라 할지라도) 인물의 인간적인 면모를 돋보이게 하는 양식으로 나아가려 했다.

이 크고 장엄한 마에스타 성모화는 중세 시대에 점점 확대되었던 성모 신앙을 그려낸 화가 치마부에(1240-1302)의 초기 작품이다. 그림에서 천상의 모후母后로 등장하는 성모는 천사들이 지탱하는 옥좌에 앉아 있으며, 축복의 제스처를 한 아기 예수를 무릎에 앉혔다. 또한 그림의 테두리를 그리스도, 천사, 성인, 예언자 들이 그린 메달들로 장식함으로써 그림의 교화적인 역할을 잊지 않았다.

여기서도 인물들의 경직된 자세, 좌우대칭 구도, 양식화된 신체 형태, 특히 성스러운 빛의 상징이자 후광의 특징인 금색 배경 같은 비잔틴 미술의 정형화된 요소들을 찾아볼 수 있다.

그렇지만 화가는 작품에 새로운 감수성을 불어넣었다. 인물의 얼굴에는 더욱 인간적인 온화함과 함께 희미한 슬픔의 그림자가 어른거린다. 옷 주름과 옷자락은 움직임과 유연함이 느껴지는 자연스러운 굴곡으로 가득한데, 이는 신체의 자연스러운 형태를 돋보이게 하기 위함이다. 비잔틴 미술의 평면성에서 벗어난 이 작품에서는 화가가 대상의 부피감과 깊이를 적극 활용하면서 보여주고자 했던 새로운 입체감이 나타난다. 또한 천사들의 날개에서 뚜렷이 관찰되는 색채 그라데이션 효과로, 천사의 형상을 새로운 양식으로 재탄생시키고 있다.

전통적이고 상투적인 금색 배경까지도 대조되는 색상의 배치, 인물들의 생동감으로 인해 전체적인 분위기가 훨씬 현대적이다. 금빛은 본래 신성한 천상의 영역에 속하지만, 무겁고 때로는 고통스러운 인간 세계를 외면하지 않는다.

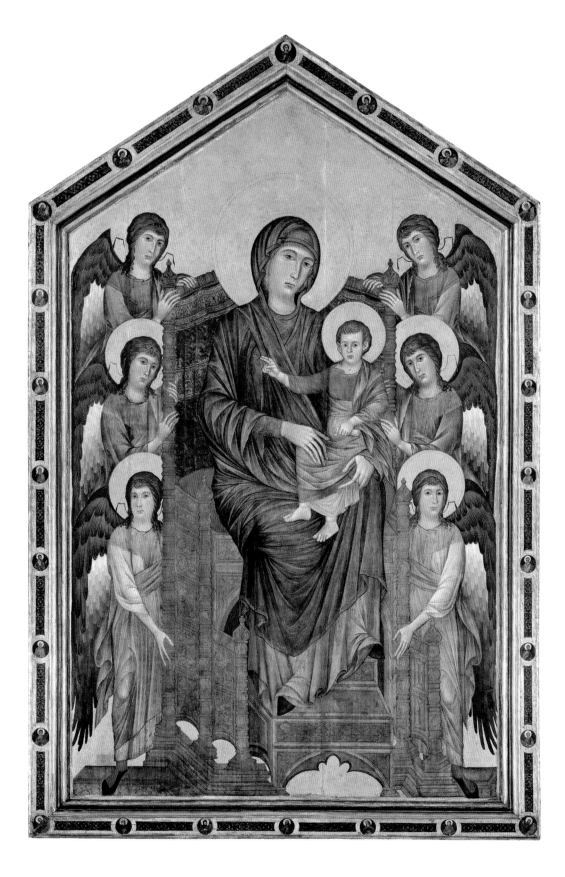

수태고지

The Annunciation, 1425-1428년

은총을 받은 여인

중세와 르네상스 시대의 수많은 화가들이 수태고지를 그렸다. 영광스러운 종교 도상 중에서도 이 장면에는 천상 세계와도 같은 경쾌함이 있으며 기쁜 소식을 전해 듣는 순간, 영원히 멈춰버린 듯한 바로 그 순간이 있다.

프라 안젤리코(c.1395-1455)의 작품에서 르네상스 시대의 새로운 회화로 나아가려는 분명한 의지가 엿보인다. 이 그림에서도 고대로부터 영감을 받은 현대적인 건축 요소를 활용했고 또 아직은 제한적인 원근법을 보이고 있지만, 그 점만은 명백하다. 그는 고딕 미술의 몇 가지 특징을 나름의 방식으로 받아들였는데, 그림 왼편에 아담과 이브가 낙원에서 쫓겨나는 장면을 배치한 것은 그림의 교화적 기능을 중시하는 고딕 미술의 흔적이다. 성모가 원죄를 대속하리라는 것을 관람객들에게 일깨우려는 수단인 것이다. 뿐만 아니라 대천사 가브리엘과 마리아의 위쪽에 제비 한 마리가 있다. 제비는 근동 지역에서 전령사를 상징했다.

안젤리코가 인물을 묘사하는 방식에서 나타나는 섬세함, 은은한 빛을 내는 의복에서 감지되는 우아함 외에 관람객의 시선을 사로잡는 것은 작품의 전면을 관통하는 한 줄기 빛이다. 성부 하느님의 손에서 발원하여 왼쪽 상단의 모서리에서 발사되는 빛은 자신의 운명에 기꺼이 순종하는 선택받은 여인 마리아에게로 향한다. 화가는 성령의 비둘기가 타고 내려온 성스러운 빛에 모든 신비주의적 가치를 부여하고 있다.

이 수태고지화는 당시의 일반적인 금색 배경을 포기한 르네상스 초창기 작품 중 하나다. 그렇다 해도 안젤리코는 값비싼 금색 안료를 여한 없이 활용했다. 마치 보석을 박아 넣듯이 후광에, 의복의 자수에, 천사의 장엄한 날개에 금색을 씌웠다. 이렇게 금과 빛은 작품의 호사스러움을 강조했으며 동시에 천상 세계를 암시하는 경쟁적 동맹 관계가 되었다.

성스러운 메시지

수태고지는 대천사 가브리엘이 마리아에게 장차 하느님의 아들을 낳게 되리라는 소식을 전하는 순간을 묘사한 것이다. 천사는 마리아가 처녀의 몸으로 아이를 잉태하게 될 것이라고 이야기한다.

예술가의 신앙

프라 안젤리코는 화가이자 도미니크회 수도사였다. 본명은 귀도 디 피에트로이며 프라 안젤리코는 '천사들의 화가'라 불리던 그에게 사후에 붙여진 이름이다. 그의 작품에서는 그림을 통해 자신의 모든 감정을 이야기하려는 독실한 신앙인의 태도가 엿보인다.

수태고지

"빛을 받아들이는 눈이 있고,
 빛을 발하는 눈이 있다."

폴 클로델(프랑스 작가), 『마리아에게 고함 *L'Annonce faite à Matie*』 중

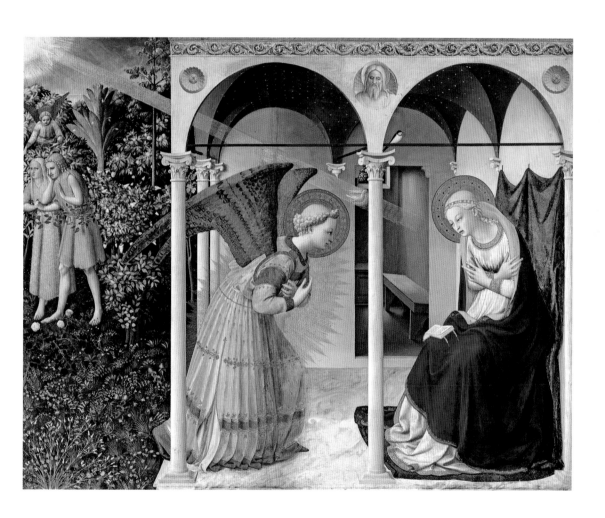

〈수태고지〉
프라 안젤리코, 1425–1428
목판에 템페라, 162.3×191.5cm
마드리드, 프라도 미술관

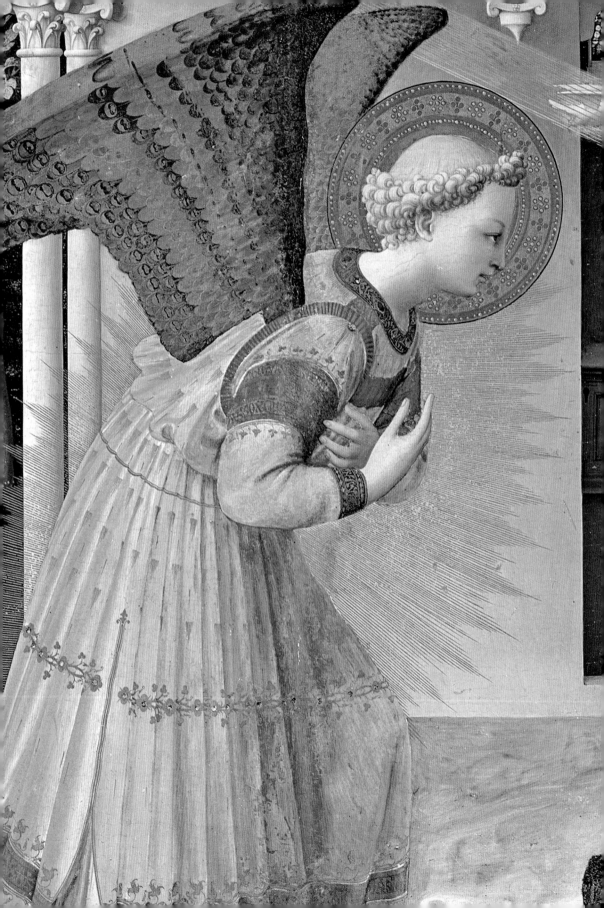

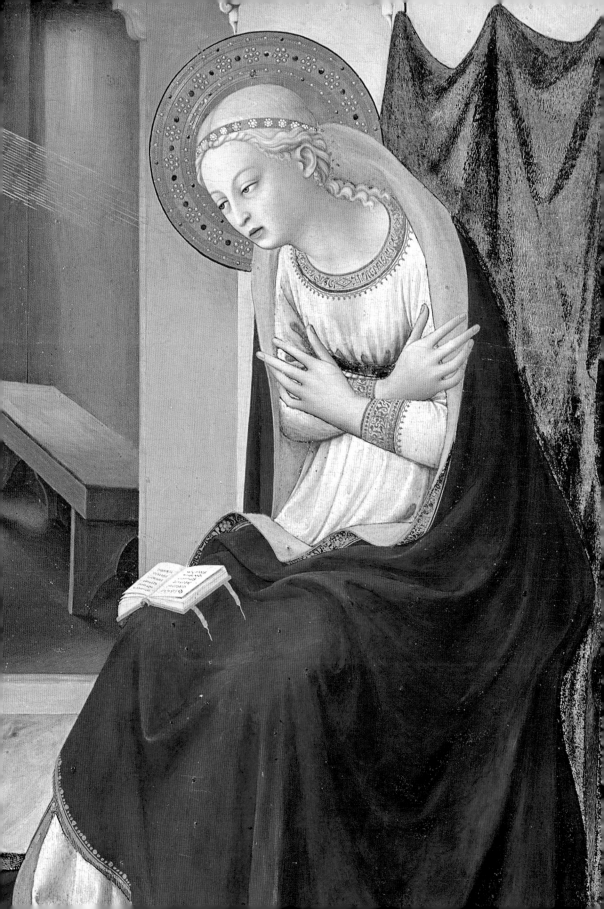

환전상과 그의 아내

Le Prêteur et sa femme, 1514년

총 중량

이 그림이 제작되던 당시 동전의 가치와 환시세를 결정하는 것은 귀금속의 무게였으며, 특히 금화가 그러했다. 그림 속 환전상의 탁자에 작은 저울이 놓여 있는 것도 그 때문이다.

황금의 도시

16세기 초 안트베르펜은 경제적으로 크게 번성했다. 이 플랑드르 항구도시는 전 세계 포르투갈 식민지들로 향하는 해상 무역항로의 중심지였으며, 이곳 주식시장은 이탈리아 출신 투자가들의 주요 활동 무대였다.

금을 좇는 사람들

이 그림을 그릴 당시 캉탱 메치스(1466-1530)는 안트베르펜에 살고 있었다. 이 시기에 안트베르펜은 유럽 북부와 남부에서 수많은 금융업자와 상인이 모여드는 경제 중심지였다. 이때 그림에 묘사된 바와 같이 금융 대부업자와 환전상이라는 업종이 크게 발달했다.

이 작품을 보는 순간 가장 먼저 어느 전문직을 흥미롭게 묘사한 그림이라는 생각이 들 것이다. 부부인 두 사람이 탁자에 앉아 있다. 남편은 세계 각지에서 온 듯한 다양한 동전과 귀금속을 주의 깊게 살펴본다. 아내는 하던 일을 제쳐두고 정신이 온통 거기에 쏠려 있다. 그녀의 관심사는 읽고 있는 책이 아니라 남편이 만지작거리는 값비싼 물건들이다. 그녀의 시도서時禱書에는 아기 예수를 안고 있는 성모의 그림이 있다.

이러한 사실 때문에 그림을 다른 관점에서 살펴볼 필요가 있다. 메치스의 목표는 어느 특정 직업을 이야기하려는 게 아니다. 화가로서 그가 그려내고자 한 것은 우리 인간의 결함들, 그중에서도 특히 허영심이다. 그는 성聖과 속俗의 전쟁, 세속적인 것이 이미 우위를 점한 듯한 이 싸움을 그린다. 화가는 음욕이나 탐욕 같은 악덕을 보여주기 위해 교화적인 도상을 적극 활용한다. 예를 들어 영적인 독서 중에 정신은 딴 데 가 있는 여인, 선반에 놓인 불 꺼진 초, 원죄를 연상시키는 상징물인 사과가 그렇다. 그리고 당연히 금이 있다. 그 시대의 경제적인 팽창을 상징할 뿐만 아니라 신앙심의 경쟁 상대로 급부상하고 있던 바로 그 금 말이다!

다음과 같은 사실도 메치스의 비판적인 태도를 더욱 부각시킨다. 화가는 두 인물을 폄훼하려고 작정한 듯 진부하고 상투적인 방식으로 조금 우중충하게 그렸다. 그와 달리, 화면 맨 앞에 놓인 볼록거울을 그리는 데는 조금도 빈틈없는 유려한 솜씨를 발휘했다. 실내 장면과 거울에 비친 외부 전경, 내밀한 영역과 공적인 공간 사이에는 어떤 관계가 있을까?

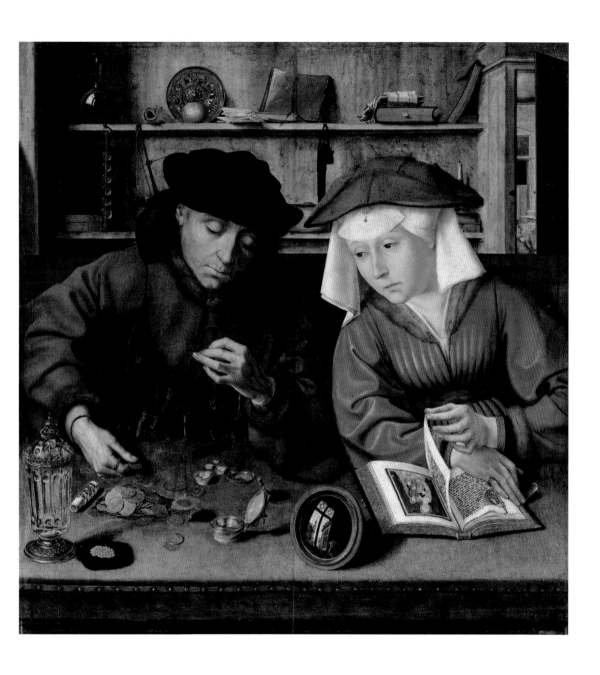

〈환전상과 그의 아내〉
캉탱 메치스, 1514
목판에 유채, 71×68cm
파리, 루브르 박물관

바르바라 라지비우

Barbara Radziwiłł, 1553-1556년

패션의 희생양

독일 르네상스 시대에 루카스 크라나흐 2세(1515-1586)는 유명 화가인 아버지 루카스 크라나흐의 뒤를 이어 종교화와 왕실 가족의 초상화 제작에 전념했다.

이 호화로운 초상화에서 관람객의 시선을 끌어당기는 것은 무엇일까? 여인인가? 아니면 그녀를 감싼 옷과 장신구인가? 물어보나 마나한 질문이다. 모델이 착용한 휘황찬란한 의상과 보석이 보는 이들의 시선을 단번에 사로잡고 있지 않은가? 이 여성은 리투아니아의 부유한 귀족의 딸이자 폴란드 왕 지그문트 2세(재위 1548-1572)의 두 번째 아내인 바르바라 라지비우다. 이 여성이 그 시대의 최신 유행에 관심이 많았다는 사실은 잘 알려져 있다.

그런 사실은 이 그림에서도 잘 나타난다. 그녀의 차림새에 르네상스 시대의 모든 패션 요소가 집약되어 있다. 사각형으로 나뉜 코르사주corsage, 세련된 검정색 견직물이 언뜻언뜻 비치도록 틈을 낸 옷소매, 드레스를 장식한 값비싼 보석들, 러시아풍의 독특한 머리쓰개… 그녀의 의상은 주인공의 취향과 권력을 이야기하는 호화로운 무대다. 젊은 여성의 신체 중에서 밖으로 드러난 부분은 오직 가느다란 손과 갸름한 얼굴뿐이다. 혼인한 여성은 머리카락을 밖으로 드러낼 수 없었기에 머리카락은 머리쓰개에 감춰져 있다.

루카스 크라나흐 2세는 화려하게 꾸민 기혼의 젊은 여성을 화폭에 담았다. 사실 이 여성의 삶은 평탄하지 않았다. 1547년 지그문트 2세는 바르바라 라지비우와 비밀리에 결혼했다. 당시로서는 보기 드문 '사랑의 결혼'이었다. 왕은 아내가 폴란드 왕비로 인정받도록 애를 썼지만 번번이 난관에 부딪쳤다. 1551년에야 공식적으로 왕비가 되었으나, 그로부터 몇 달 뒤 바르바라는 젊은 나이에 세상을 떠났다. 어떤 이들은 왕비가 독살되었다고 수군거렸다.

그 뒤로 이 여성은 수많은 작가와 예술가를 매료했으며, 이들은 그녀의 비극적인 삶을 작품으로 이야기했다. 루카스 크라나흐 2세도 그중 한 사람이었다. 그는 바르바라가 죽은 지 몇 년이 지난 후에 이 초상화를 제작했다. 초상화에서 온몸을 감싼 금장식으로 더욱 숭고해진 그녀는 아름다움과 우아함의 아이콘이 되어 이미 '세기의 러브스토리'의 주인공 반열에 올라 있다.

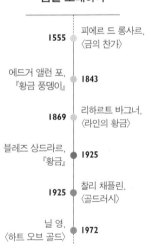

빛의 의상

순금 실을 사용하는 금 자수는 아시아에서 시작된 듯하다. 유럽에서는 중세 때 종교 미술에 도입되었으며, 르네상스 시대에는 부와 권력을 과시하려는 목적으로 특히 복식 분야에서 금 자수가 크게 발전했다. 실제로 국제 무역이 확대되면서 금은 예전보다 구입하기 쉬운 소재가 되었다. 자수의 금색을 돋보이게 하려고 노란색 견직물 바탕에 수를 놓았다. 대비 효과를 원한다면 흰색 견직물을 선택했다.

금을 노래하다

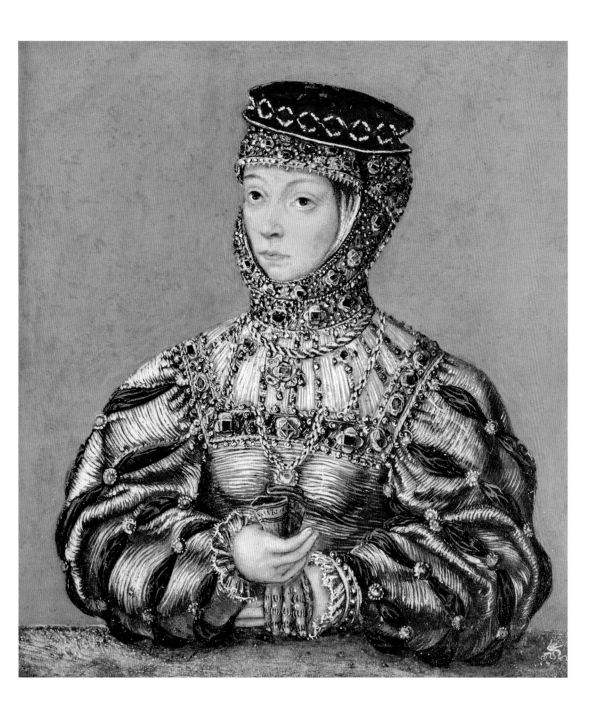

〈바르바라 라지비우〉
루카스 크라나흐 2세, 1553-1556
동판에 유채, 19.5×17.5cm
폴란드 크라쿠프 국립미술관

황금비를 맞는 다나에

Danae receiving the Golden Rain, 1553-1554년

금의 유혹

티치아노는 다나에 신화를 좋아하여 이 주제를 가지고 여러 작품을 그렸다. 이 작품은
스페인 왕 펠리페 2세(재위 1556-1598)의 주문에 따라 제작한 것으로 신화를 주제로 한
포에지아* 연작 가운데 하나다.

다나에는 부도덕한 여인인가? 아니면 순수한 여인인가? 르네상스 시대
예술가들은 그녀를 부도덕과 순수를 동시에 지닌 인물로 본 듯하다. 여성의
누드를 그릴 수 있는 핑곗거리가 된 다나에는 다른 한편으로 동정녀 마리아에
근접하는 상징성을 지닌 존재였다. 잠시 다나에 이야기 속으로 들어가보자.
그녀는 아버지에 의해 탑에 감금되지만 제우스의 욕망의 대상이 되었으며,
결국에는 황금비의 모습으로 찾아온 그와 결합했다. 그리고 다나에는 아이를
갖게 된다. 성적인 관계가 아닌 영적 관계로 찾아온 임신, 이것은 성서에
나오는 무염수태無染受胎에 다름 아니다. 순수와 타락을 동시에 지닌 젊은
여성, 이렇게 다나에 신화는 교화적 모티브가 되어 돈과 에로티시즘이 위험한
유혹임을 보여주었다. 제우스는 한 남자가 아니라 물질적인 부 그 자체다.
따라서 제우스는 황금의 매력으로 여인을 유혹한 것이다.

어쨌거나 티치아노(c.1488-1576)는 다나에를 너그러이 봐주고, 감시자 역할을
하는 늙은 유모에게 잘못을 전가한다. 바로 그 늙은 유모가 탐욕스러운 얼굴로
앞치마를 펼쳐들고는 찬란한 빛 사이로 언뜻 보이는 하늘에서 쏟아져 내리는
보물을 거둬들일 태세를 취하고 있다. 두 여인의 모든 것이 상반된다. 다나에는
평온하고 관능적인 데 비해 유모는 부산스럽고 흥분한 모습이다. 두 여인의
안색 역시 매우 대조적이다.

관능을 묘사하는 데 탁월했던 화가 티치아노는, 그림을 그리는 동안 정열
적인 붉은색 커튼과 광택 나는 흰색 시트로 둘러싸인 그림 속 다나에와 즐거운
한때를 보낸 듯하다. 여기서 화가는 순결과 열정을 대비시킨다.

화가는 혹시 신화 이야기를 넘어 단지 순결을 잃는 순간을 그려내고자 했던
것은 아닐까?

* poesia. 그림으로 표현된 시

"나는 하찮은 것에서조차 정수를 뽑아냈으니,
　그대가 준 오물덩어리를 가지고 금을 만들었다."

샤를 보들레르, 〈악의 꽃*Les Fleurs du mal*〉, 1861

〈황금비를 맞는 다나에〉
티치아노, 1553–1554
캔버스에 유채, 130×181cm
마드리드, 프라도 미술관

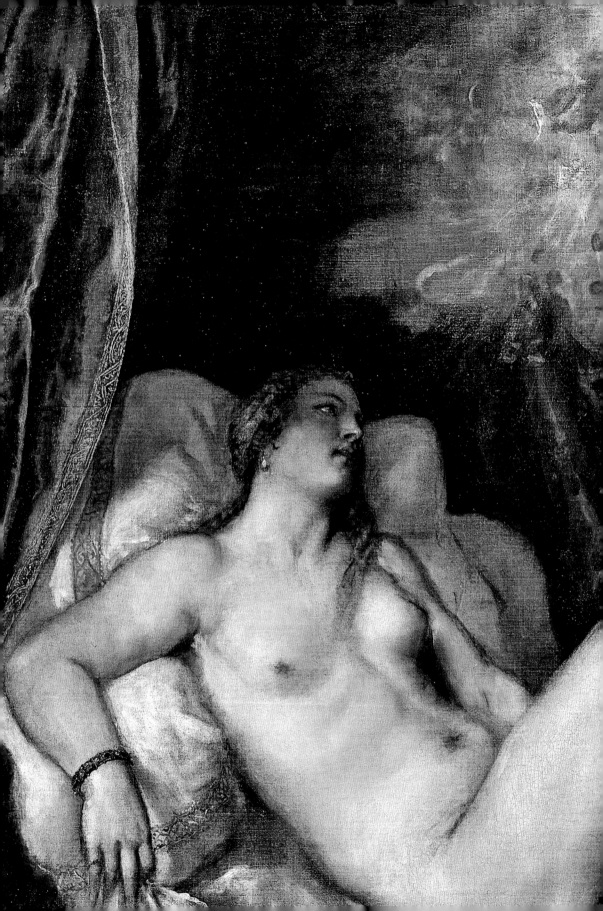

아기 예수를 안고 계신 성모

Madonna and Child, 16세기

화가의 기도문

이콘화는 단순한 목판화가 아니다. 이콘화가 중요한 영적 위상을 지닌 만큼, 화가는 작업에 착수하기에 앞서 기도를 올렸으며 이때 천명한 기도문이 이콘화에 구현되었다. 축성의 절차를 거친 뒤에야 비로소 그림은 이콘화가 되었다.

하나씩

이콘이 탄생하기까지는 인내심이 필요하다. 가장 먼저 나무 판에 접착제를 바른 뒤 얇은 천을 씌운 다음 설화석 분말과 아교를 혼합한 도료인 레브카스 levkas를 10여 차례 칠한다. 그러고는 밑그림과 조판을 한 뒤 색을 칠하고, 배경과 후광 제작을 위해 금박을 씌운다. 마지막으로 아마씨유로 만든 바니시인 올리파 오일olifa oil을 바르고 두 달 동안 건조시킨다.

성스러운 대화

기독교는 초기부터 예배나 교리 교육에 사용할 목적으로 성화를 제작했다. 특히 비잔틴 제국이 금색을 배경으로 한 이콘 제작의 중심지로 급부상했다. 1453년 비잔틴 제국이 멸망한 뒤에는 러시아 정교회가 그 전통을 계승했다.

988년 러시아는 공식적으로 기독교 국가가 되었다. 이때부터 러시아에서 이콘이 크게 발전했으며, 특히 성모를 중심으로 한 이콘이 많이 제작되었다. 러시아 화가들은 비잔틴 양식에서 벗어나지 않았고 정형화된 도상의 규범을 그대로 따랐다.

이 작품은 '호데게트리아(길의 인도자) 성모'를 재현한 것이다. 성 루카가 그린 최초의 이콘에서 유래한 그림으로 가장 오래된 성모화 도상으로 추정된다. 여기서 성모의 품에 안긴 아기 예수는 오른손으로 축복의 제스처를 취하고 있으며, 성모는 오른손으로 그를 가리킨다. 마치 관람객들을 불러 모아 진리의 길을 가르쳐주는 듯한 모습이다.

목판 이콘화의 양식 그대로 인물들의 동작은 경직되어 있으며 신체 비율도 사실주의와는 거리가 멀다. 여기서 화가의 임무는 창의적인 열정을 발휘하기보다 교육자의 역할에 충실하는 것이다. 같은 이유로 성모와 아기 예수는 그들의 삶을 묘사한 장면들에 둘러싸여 있다. 러시아어에서는 '그리다'와 '쓰다'를 한 단어로 사용한다. 이콘은 교리문답 수업이나 매한가지였다.

이콘은 전적으로 예배와 신앙을 위해 존재했다. 이콘을 신성의 일부분으로 여겼을 정도다. 성서 속 인물을 더욱 성스럽게 할 뿐만 아니라, 지상의 물질적인 세계 너머로 이콘을 인도하는 금색 배경을 사용함으로써 그 믿음은 더욱 강화되었다.

〈아기 예수를 안고 계신 성모〉
러시아 화파, 16세기
목판에 템페라, 개인 소장

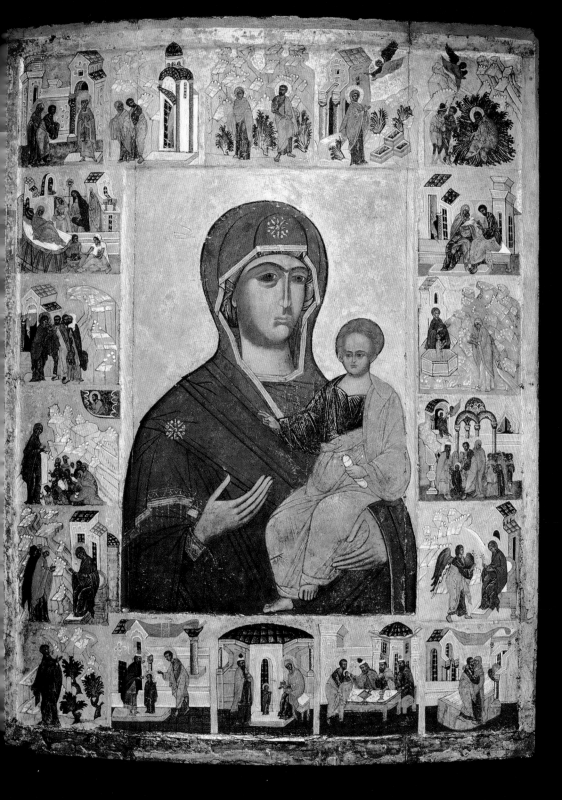

베네치아 여인의 초상

La Bella Nani, 1560년

완벽함을 넘어서

고위 권력층이 주 고객이었던 화가 베로네세(1528-1588)는 수많은 베네치아 귀족들의 초상화를 제작했다. 그는 1553년에 베네치아로 건너와 살고 있었다. 티치아노가 그랬던 것처럼 화가는 그림에서 모델의 심리 분석에 중점을 두었다. 그런데 예외가 있었으니…

이 공식적인 초상화의 주인공인 벨라 나니, 즉 '아름다운 나니'는 푸른빛이 도는 실크 벨벳 드레스를 차려입고 위풍당당하게 등장한다. 최신 유행의 옷차림을 한 이 젊은 여성은, 가슴이 깊게 팬 데콜테décolleté 스타일의 드레스를 입었지만 여전히 정숙하다. 가슴 위에 손을 얹는 동작으로 자신의 심장을 가리키는 모습은 마치 공식적인 선언을 하는 듯하다. 게다가 손가락에 낀 결혼반지를 보여줌으로써 충실하고 존중받을 만한 여인으로서의 위상을 과시하고 있다. 그렇다고 해도 그녀의 옷차림은 수수함과는 거리가 멀다. 어깨로부터 늘어뜨린 얇은 투명 베일 망토에서 화려하게 수놓은 비단과 레이스, 은사 자수에 이르기까지, 의상의 모든 요소가 세련미의 극을 달린다.

벨라 나니는 가장 아름다운 보석들로 치장했다. 전형적인 베네치아식 머리장식인 진주들뿐만 아니라 팔찌, 목걸이, 금반지 들이 보인다. 그 밖에도 양쪽 어깨와 드레스의 치마 부분을 돋보이게 하려고 착용한 커다란 브로치들도 눈에 띈다. 그야말로 사치 단속령에 걸릴 법한 부의 과시다.

어쨌든 이 초상화는 어느 이상형의 표현이기도 하다. 초상화 속 베로네세의 뮤즈는 현실적이라고 하기에는 너무 완벽한 여인상이기 때문이다. 그녀는 빛나는 금발과 우윳빛 피부, 그리고 당시 베네치아 여성들이 꿈꾸던 얼굴을 하고 있다. 풍만하고 육감적인 신체 또한 부와 다산을 암시한다.

마지막으로, 드레스의 푸른색 벨벳에 우리의 시선이 머문다. 여기서 동정녀 마리아 도상이 떠오르는 건 지극히 자연스러운 일이다. 이렇게 아름다운 나니는 후덕한 여성상이라는 이상을 현실 세계에서 구현한 여인이 되었다.

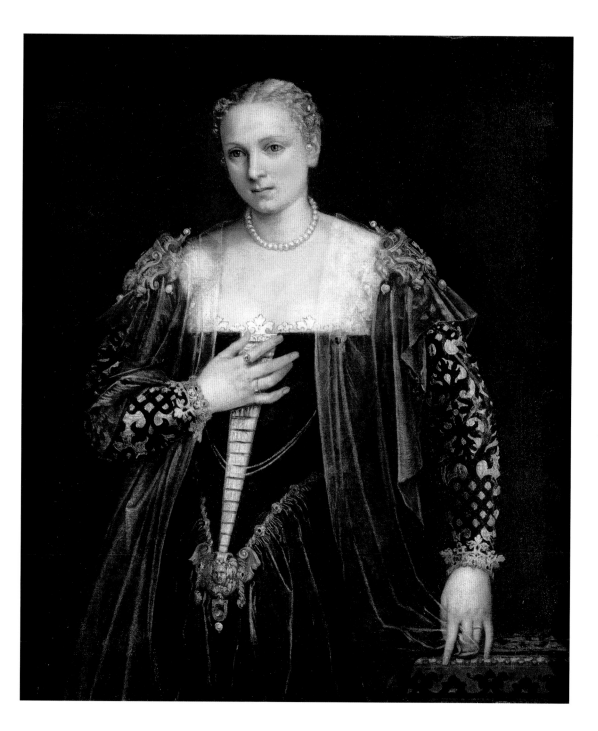

〈베네치아 여인의 초상(라 벨라 나니)〉
베로네세, 1560
캔버스에 유채, 119×103cm
파리, 루브르 박물관

거울의 방

La galerie des Glaces, 1684년

화려함의 극치

바로크 예술은 16세기 말 이탈리아에서 탄생했다. 웅장하고 역동적이며 화려한 프랑스의 바로크 양식은 루이 14세 시대 프랑스의 국력을 과시하는 데 사용되었다. 루이 14세는 바로크 예술을 프랑스 국가의 부와 기술을 표현하는 최적의 수단이라 생각했다. 바로크 양식은 회화나 조각, 음악뿐만 아니라 건축분야에서도 널리 사용되었다.

역사의 현장

1차 세계대전을 종결지은 베르사유 조약은 1919년 6월 28일 거울의 방에서 체결되었다. 이 특별한 장소가 선택됨으로써 프랑스는 1870년 보불전쟁에서 굴욕적으로 패배한 악몽을 상징적으로나마 떨쳐버릴 수 있었다. 1871년 1월 18일 이 거울의 방에서 독일제국의 탄생이 선포된 악몽 말이다.

거울의 방
쥘 아르두앙 망사르, 1684
73×10.5m, 베르사유 궁

권력을 표상하는 공간

1678년, 베르사유 궁에서는 루이 르 보의 설계도면에 따라 테라스 개조 공사가 시작되었다. 건축가 쥘 아르두앙 망사르(1646-1706)와 화가 샤를 르브룅(1619-1690)은 어정쩡한 공간을 바로크 역사상 가장 뛰어난 걸작 중 하나로 변모시켰다.

73미터 길이로 새롭게 탄생한 갤러리는 정원을 향하고 있으며, 벽면에는 알록달록한 대리석 장식 기둥으로 둘러싸인 장엄한 아치들이 늘어서 있다. 천장을 장식하는 천장화 역시 그 규모로 보는 이들을 압도한다. 그뿐만 아니라 수많은 금동 조각 장식과 반짝거리는 샹들리에로 눈이 부실 정도다. 그렇지만 이 거울의 방을 휘황찬란하게 만드는 것은 당연히 창문을 마주보고 설치된 대형 거울 357개다. 이것은 규모로 보나 기술력으로 보나 그 당시로서는 매우 혁신적인 기술의 결과물이었다. 그때까지 대형 거울을 가공하는 기술은 베네치아 유리 장인들의 전유물이었다. 이 거울들은 부와 사치를 상징했으며 당시 프랑스의 선진화된 기술을 증언했다.

거울의 방에서는 모든 것들이 루이 14세의 통치를 찬양하기 위한 것이었다. 30여 점의 회화 작품들은 국왕의 정치 업적을 이야기하고 있으며, 수많은 우의화寓意畵 역시 군주의 군사적 승리를 찬양한다. 그 밖에도 수많은 보물과 사치품, 최고급 자재, 프랑스 예술가들의 재능으로 탄생한 예술품과 공예품이 있다. 그중에서도 압권은 장식 기둥 상부의 금동 기둥머리들이다. 고대 양식에서 완전히 벗어난 양식이다. 이른바 '프랑스식 주두'라고 하는 새롭고 독특한 모델로서, 프랑스 왕실의 태양과 두 마리의 갈리아 수탉, 그리고 그 밑의 백합꽃 문양으로 구성되어 있다.

산책과 만남의 장소인 거울의 방은 태양왕 루이 14세의 권력과 영광을 한곳에 펼쳐놓은 무대였다. 한순간도 쉴 틈 없이 무한정 거울에 반사되면서 그 공간을 지나치는 수많은 방문객과 궁정 사람들을 눈부시게 하는 빛과 금, 이를 통해 드러내고자 한 것은 절대군주의 아우라였다. 이렇게 거울의 방은 프랑스가 모든 분야에서 빛나고 있음을 세계만방에 과시하고자 했던 루이 14세의 의지가 표명된 공간이었다.

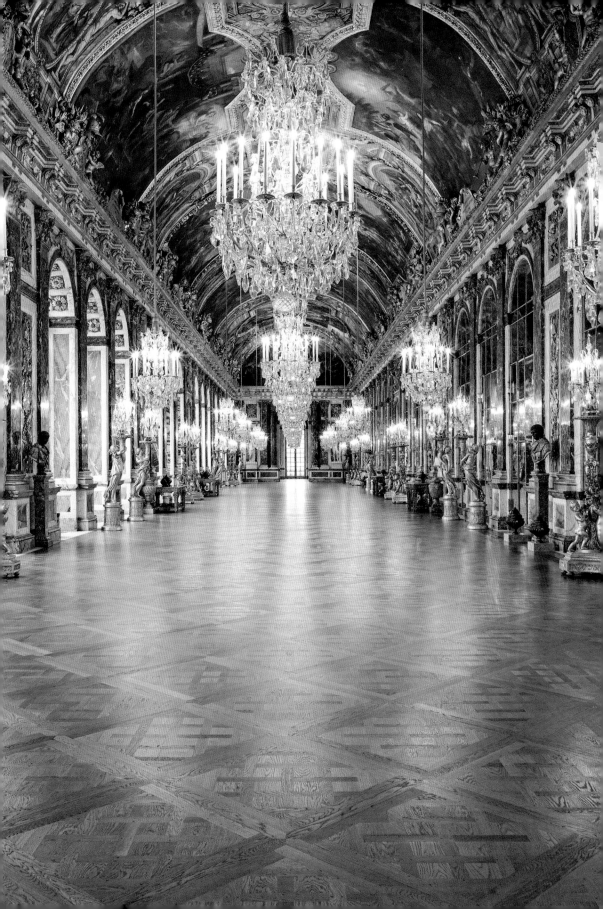

황금 투구를 쓴 남자

Der Mann mit dem Goldhelm, 1650-1655년

제복 차림의 남자

이 그림은 본래 렘브란트(1606-1669)의 작품으로 알려졌으나, 1986년 전문가들이 X선 촬영으로 분석한 결과 그의 제자 혹은 추종자가 제작한 것으로 밝혀졌다. 제작자가 누구이든 작품의 가치를 폄훼할 수는 없는 일이다.

이 작품은 분명 렘브란트가 직접 그린 것은 아니다. 하지만 이 우아하고 세련된 초상화로 렘브란트가 17세기 네덜란드 회화에 얼마나 큰 영향을 끼쳤는지 짐작할 수 있다. 이 작품에서 관찰되는 어두컴컴한 배경, 내면 깊숙이 감춰진 감정을 드러내는 얼굴 표정은 렘브란트 그림의 특징들이다. 렘브란트의 작품에서 어둠은 자주 빛과 만난다. 이 그림에서도 그렇다.

화면은 전체적으로 어둡지만, 빛이 완전히 부재한 것은 아니다. 화려하게 장식된 전사의 투구에서 광채가 분출한다. 빛이 투구의 굴곡진 면과 함께 어떤 효과를 내고 있는지 유심히 살펴보자. 반짝거리는 금빛은 갑옷의 깃 위에 반사되면서 미세하지만 아주 강렬한 빛을 낸다.

어떤 이들은 그림 속 인물이 전쟁의 신 마르스라고 주장한다. 화려한 갑옷으로 보건대 일견 타당성 있는 주장이다. 성스러운 후광을 대신하여 등장한 투구의 광채를 통해 신화 속 신들의 세계를 드러내고 있다는 것이다. 그러나 인물의 얼굴을 주의 깊게 살펴보면, 신의 영광을 나타내는 요소라고는 전혀 없다. 오히려 정반대로 우리 눈앞에 있는 인물은 근엄하고 쇠약해진, 또한 내면의 침묵 속으로 침잠한 한 남자다. 혹시 무기를 반납한 뒤의 은퇴한 마르스일까?

혹여 우리의 주인공이 초라하고 우스꽝스러운 돈키호테 같은 인물을 구현한 자는 아니었을까? 영웅적이라기보다는 거들먹대는 어느 허풍선이 기사처럼…

작품을 소장한 베를린 국립 회화관 측에서 렘브란트의 것이 아니라는 사실을 발표하자, 그때까지 모두가 찬탄했던 이 그림을 일부 관람객들이 외면하는 사태가 벌어졌다. 진실이 밝혀지면서 너무 초라한 현실과 맞닥뜨리기라도 한 듯 말이다. 마치 화려한 황금 투구 아래 모습을 드러낸 우리 주인공의 모습처럼.

불길한 새

까마귀는 고대 상징체계에서 매우 부정적인 새였다. 시커먼 깃털과 부리, 탁한 울음소리, 무엇보다도 썩은 고기를 먹어치우는 습성에서 그런 인식이 생겨난 듯하다. 썩은 고기를 먹는 새, 전쟁터를 배회하는 이 까마귀를 죽음 또는 떠돌이 영혼들과 연관 짓기도 했다. 중세와 르네상스 시대에 까마귀는 점차 악마와 마녀들의 공모자가 되었다.

금빛 의상

1551	티치아노, 〈갑옷을 입은 펠리페 2세의 초상〉
1599	엘 그레코, 〈성 마르티노와 걸인〉
1635	필립 드 샹페뉴, 〈승리의 여신으로부터 면류관을 수여받는 루이 13세〉
1699	이아생트 리고, 〈쿠아니 백작의 초상〉
1868	카미유 코로, 〈갑옷을 입은 남자〉

〈황금 투구를 쓴 남자〉
렘브란트 화파, 1650-1655
캔버스에 유채, 67.5×50.7cm
베를린 국립 회화관, 게말데 갤러리

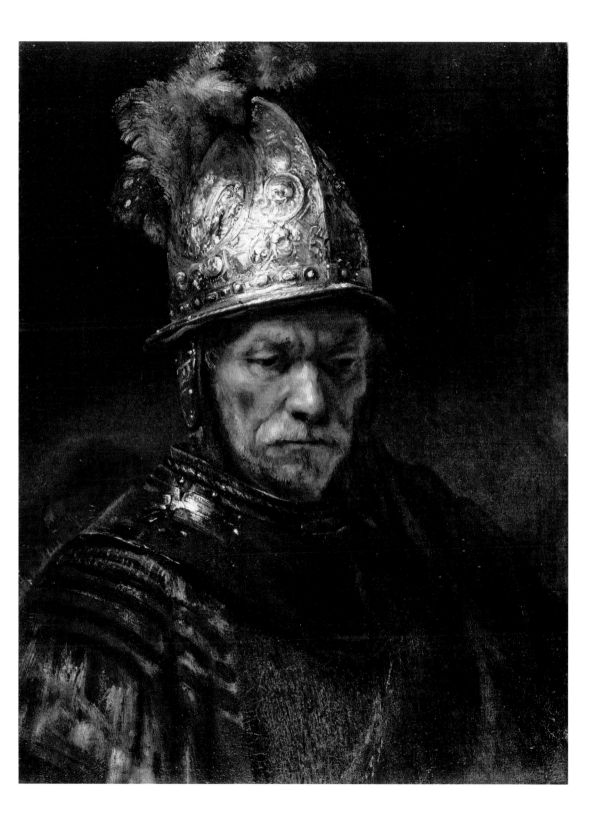

사르다나팔루스의 죽음

La Mort de Sardanapale, 1827년

상상 속의 동방

19세기 초에 '오리엔탈리즘'이라 불리는 흐름이 크게 유행했다. 이러한 경향은 문학과 음악에서 나타났을 뿐만 아니라 조형예술 분야에도 영향을 끼쳐, 여러 화가들이 유럽인이 상상하는 동방 세계의 모습을 그려냈다. 수많은 낭만주의 예술가들이 동방의 황홀한 색감과 그림 같은 풍광에서 영감을 얻고자 지중해 너머 세계로 여행을 떠났다. 이러한 동방 취향의 도상 한가운데에는 여성, 특히 신비스럽고 관능적인 여성상이 자리하고 있었다.

비난과 욕망

이 작품은 구상 단계 때부터 거센 비난에 시달렸다. 하지만 들라크루아의 동시대 **여러 화가가** 이 작품을 모방하여 그림을 그렸다. 예를 들어 들라크루아의 절친한 친구였던 **이폴리트 포테를레**는 자기만의 관점으로 작품을 새로이 창조했는데, **붉은 색을 주조로** 하고 인물들의 윤곽을 희미하게 그렸다. **동양풍이**라기보다 **중세 회화**에 근접한 해석이었다.

비극적인 동방

1821년 영국 시인 바이런 경은 전설 속의 왕 사르다나팔루스의 비극적인 최후를 이야기하는 작품을 썼다. 외젠 들라크루아(1798-1863)는 이 작품에서 영감을 받아, 왕이 자신이 소유한 모든 것과 함께 죽음을 선택했던 순간을 그려내기로 결심했다.

들라크루아의 대표작인 이 그림에서는 고대부터 영국 회화, 그리고 문학에 이르기까지 화가에게 끼친 다양한 영향과 새로운 시도의 흔적을 찾아볼 수 있다. 이처럼 복잡한 요소들이 화면을 역동적이고 풍성하게 구성하고 있다.

그런데 여기서 한 가지 의문이 든다. 작품 제목은 사르다나팔루스 왕의 죽음을 예고한다. 하지만 이 절대군주는 아직도 활력이 넘친다. 실제로 그의 모습은 오만하고 당당하다. 자신의 발치에서 벌어지는 학살 장면을 근엄하게 바라보는 그의 태도는 초연함을 넘어 무사태평하다. 물론 그 자신도 곧 죽음을 맞을 것이다. 하지만 당장은 아니다. 그 전에 자신의 쾌락을 위해 쓰였던 모든 것, 사물과 인간 존재 들을 희생시켜 버리기로 작정한 것이다. 적들에게는 짐승도, 노예도, 궁정 하렘의 여인도, 보물도, 단 하나라도 남겨둬서는 안 될 일이었다. 들라크루아는 이 거대한 작품을 통해 죽음의 공연 맨 앞자리로 관람객들을 초대한다.

화가는 화면 오른쪽에서 뿜어져 나오는 연기를 활용하여 안개에 휩싸인 듯한 분위기로 장면을 연출한다. 그런데 이것은 동방의 어느 궁궐 내 하렘의 욕탕에서 피어오르는 수증기처럼 관능적이다. 들라크루아는 당시 수많은 화가들을 매료시켰던 오리엔탈리즘에 관심이 많았다. 이렇게 그림은 비극적이고 격정적인 장면과 대비되는, 황금빛과 호화로움과 황홀감 속에 파묻혀 있다. 화가는 널따란 시트 천의 핏빛을 예고하는 듯한 붉은색과 대조를 이루는, 육감적이면서 밝은 광채를 발하는 여인들의 아름다운 신체를 찬미한다.

여기서 들라크루아는 관람객들을 당혹스럽게 한다. 그는 낭만주의와 오리엔탈리즘을 뒤섞고 있으며, 아무런 거리낌 없이 죽음을 에로틱한 것으로 만들어놓고 있지 않은가!

"들라크루아의 〈사르다나팔루스의 죽음〉이 과연 실패작일까요?
이 그림은 장엄하고 너무도 굉장한 작품이어서
편협한 시선으로는 그 진가를 결코 알아볼 수 없을 뿐이지요 …
어리석은 자들이 내지르는 야유의 함성은 오히려 영광의 팡파르입니다."

빅토르 위고, 1829

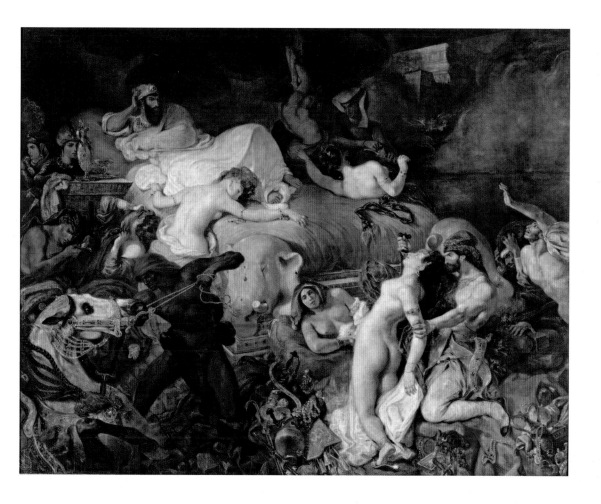

〈사르다나팔루스의 죽음〉
외젠 들라크루아, 1827
캔버스에 유채, 392×496cm
파리, 루브르 박물관

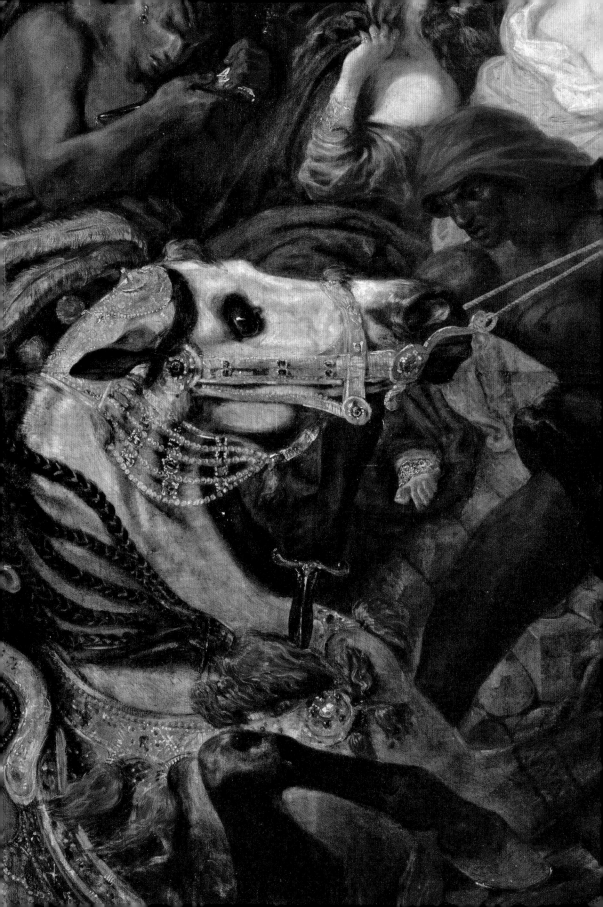

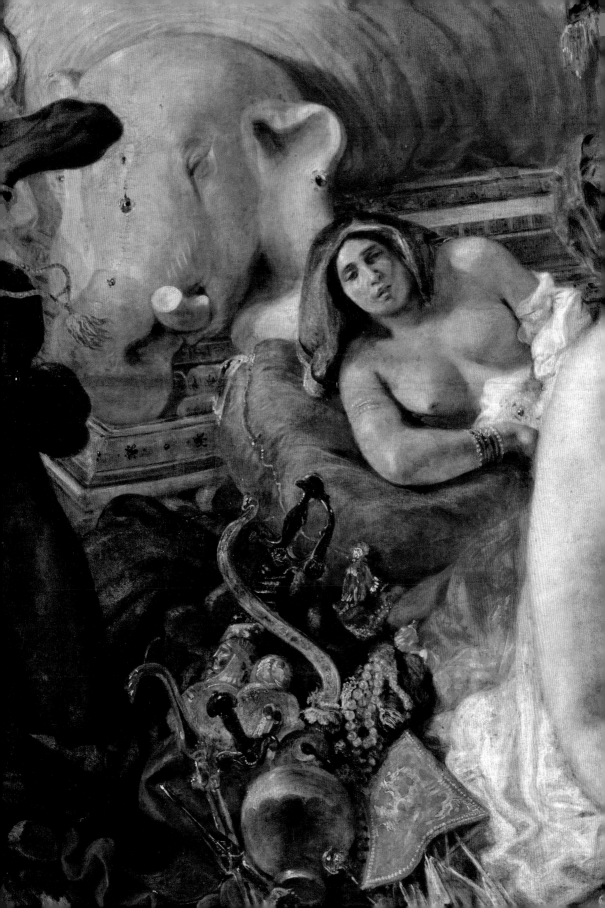

부처

Le Bouddha, 1906-1907년

아름다운 영혼

20세기가 시작될 무렵, 오딜롱 르동(1840-1916)은 어두운 색조의 회화에서 벗어나 밝고 빛나는 예술세계로 나아가려 했다. 이때부터 그는 다채로운 파스텔과 금가루로 색을 표현했다. 그렇지만 밤의 세계를 완전히 포기한 것은 아니었다. 그보다는 어둠과 황홀의 경지, 이 둘 사이의 어느 지점을 선호했다.

오딜롱 르동에게 꿈이란 인간의 무의식을 탐구할 수 있게 하는 통로였다. 그는 상징주의 운동을 통해 비물질적인 것과 환상의 세계라는 소재를 흥미롭게 받아들였다. 하지만 여기서 멈추지 않고 한 발 더 나아갔다. 그는 자연과학에 관심이 많았으며 다윈의 연구에도 열광했다. 몽환의 세계와 자연과학이라니, 기이한 조합이었다! 어쨌든 화가는 인간 생명의 기원에 의문을 품는 자연과학과 똑같은 질문을 제기했다. '나는 어디서 왔을까? 나는 누구인가?'

이 질문에 답하기 위해 르동은 자기만의 현미경으로 물질과 자연을 바라보았다. 보이는 것을 보이지 않는 것으로 환원시켜 보고자 했던 것이다. 화가는 '보이지 않는 것'이 미생물이나 세포 같은 것들일 뿐만 아니라 영적인 세계에도 존재한다고 생각했다. 인간 존재는 내면의 성숙, 거의 신적인 성숙을 통해 드러난다고 생각했는데, 이것이 바로 〈부처〉라는 그림이 이야기하는 내용이다. 이 신비주의적 상징은 홀로 눈을 감고 스스로에게 실존의 신비를 자문하게 하는 내적인 명상을 통해 우리를 관조의 세계로 초대한다.

오딜롱 르동은 불교 도상을 잘 알고 있었다. 그림에 나와 있는 부처의 손동작手印(수인), 전통적인 복장袈裟(가사), 깨달음의 나무菩提樹(보리수)가 그것이다. 이 작품 속 장면이 천상에 속한 것임을 암시하는 반짝이는 별들로 에워싸인 부처는 비현실적이면서 동시에 살아 숨 쉬는 형상들을 배경으로 포즈를 취하고 있다.

신비주의 미술

상징주의는 1876년 작가 에밀 졸라가 귀스타브 모로의 작품을 비판하고 그를 가리켜 '상징주의자'라 칭하면서 탄생했다. 1889년 시인 장 모레아스가 「상징주의 선언」을 발표하면서 이 흐름은 공식적인 예술 사조로 자리 잡았다. 이상주의와 비관론을 동시에 내포한 상징주의 예술은 비현실적인 몽환의 세계, 영적 세계, 무의식 세계를 추구하면서도 예술가 자신의 주관을 무엇보다 중요하게 생각했다.

세기말의 새로운 종교

불교는 19세기 말에 불교 관련 이론서들이 출간되면서 프랑스에 도입되었다. 그렇지만 제도적인 발전에 이른 것은 아니었다. 1880년에 창설된 신지학회가 서양식으로 변형된 불교를 대중에게 소개했다.

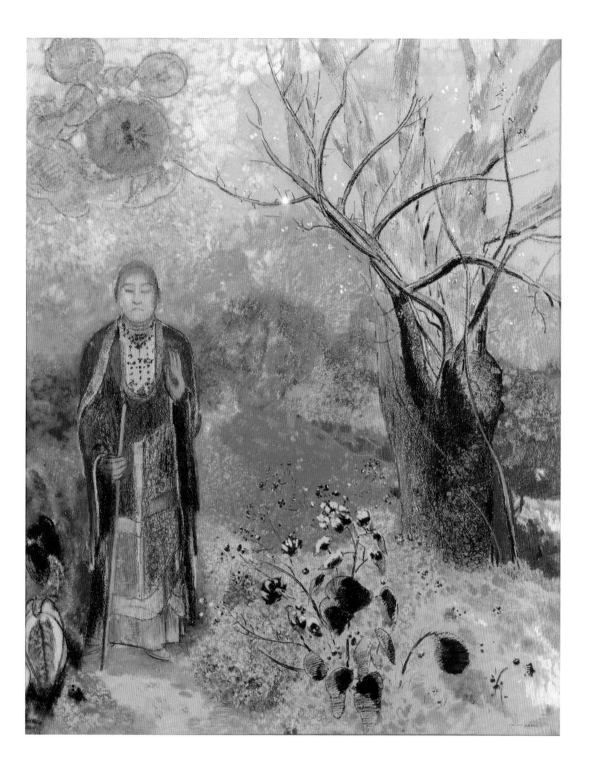

〈부처〉
오딜롱 르동, 1906-1907
종이에 파스텔, 90×73cm
파리, 오르세 미술관

입맞춤

Der Kuss, 1907-1908년

사랑의 이콘화

구스타프 클림트(1862-1918)는 20세기로 넘어가던 시기에 이탈리아를 여행했다. 이때 우연히 라벤나의 산 비탈레 성당을 방문했는데, 이 경험은 화가로서의 인생에서 전환점이 되었다. 이후 그는 비잔틴 모자이크와 유사한 작품을 제작하게 된다. 실제로 1902년부터 클림트의 '황금 시기'라 불리는 전성기가 시작되었다.

남자와 여자의 입맞춤, 이 작품은 예술사에서 손꼽히는 걸작이다. 배경과 형상 간의 경계가 모호한 화폭 내 공간을 두 인물이 점유하고 있다. 두 연인이 밟고 올라선 풍성한 꽃밭, 그 꽃문양들은 여인의 드레스와 머리카락으로 이어진다. 두 연인은 감미롭고 격렬한 입맞춤에 몰두하고 있다. 남자는 사랑하는 여인을 향해 몸을 구부리면서 그녀의 얼굴을 감싼다. 여자는 눈을 감고 시간을 초월한 듯한 그 순간에 도취된 표정이다. 여기서 클림트가 강조하고자 한 것은 초시간성, 즉 영원성이다. 그것은 또한, 인물뿐만 아니라 배경에 이르기까지 화면 전체를 차지하는 영원성의 상징인 '금'을 통해 포착한 영원한 사랑이다. 여기서 금은 장식적인 요소에 머무르지 않는다. 대비와 입체감을 만들어내는 금은 그 자체로 독자적인 주체다. 빈 분리파Wien Secession 운동의 창립 멤버인 클림트가 늘 꿈꿔왔던 것처럼, 여기서도 중심 예술 장르와 주변 예술 장르가 한곳에 결집되어 있다. 이는 반짝이는 의상의 기하학적 문양에서도 잘 나타난다.

여기서 잠시 클림트의 개인사를 들여다보자. 그는 배경을 반짝이게 하는 금가루와 금박을 잘 다뤘는데, 부친이 금세공사였기 때문이었다.

클림트는 이상화된 사랑을 이야기하며, 마치 종교의 이콘처럼 성스럽게 그려낸다. 물질성에서 벗어난 듯 양식화된 인물들의 신체, 후광처럼 두 인물의 얼굴을 감싼 황금빛 망토자락이 그러하다.

이 황금빛 덩어리는 나머지 텅 빈 공간과 대조를 이룬다. 꽃밭은 어느 지점에서 극적으로 멈춰 있고, 젊은 여인의 두 발은 꽃밭 가장자리에 가까스로 매달려 있다. 화가는 사랑이 또한 낭떠러지일 수 있기에 연인들은 언제라도 희열과 함께 낭떠러지 밖 심연으로 추락할 수 있음을 일깨운다.

아르누보 양식

금세공사인 아버지와 오페라 가수였던 어머니 사이에서 태어난 구스타프 클림트는 일찍부터 미술과 장식에 특별한 관심을 보였다. 1897년에는 요제프 호프만, 오토 바그너, 콜로만 모저 등과 함께 '빈 분리파'를 창설했다. 이 운동의 목표는 이른바 '주변적인' 예술 장르들을 통합하고, 순수 미술과 응용 미술이라는 전통적인 경계를 허물어뜨리면서 케케묵은 아카데미즘으로부터 벗어나는 것이었다.

동등한 관계

어떤 이들은 이 작품의 실제 모델이 **구스타프 클림트**와 그의 연인 에밀리 플뢰게라고 주장한다. 실제로 화가는 여러 차례 플뢰게를 모델로 그림을 그렸으며, 두 사람은 평생 **은밀한 관계**를 유지했다. 플뢰게는 그 당시 빈 상류사회에서 시대를 앞선 **패션 디자이너**로 이름을 날리고 있었다.

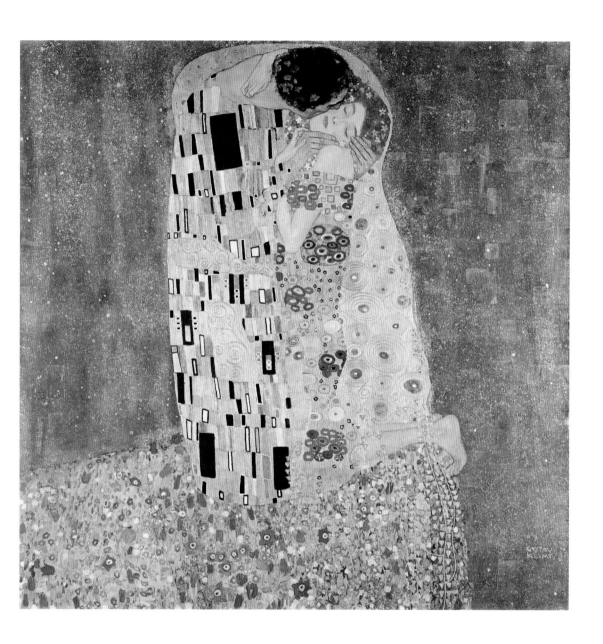

〈입맞춤〉
구스타프 클림트, 1907-1908
캔버스에 금박과 유채, 180×180cm
빈, 벨베데레 오스트리아 갤러리

잠자는 뮤즈

La Muse Endormie, 1910년

잠자는 여인

1510	조르조네, 〈잠자는 비너스〉
테오도르 샤세리오, 〈목욕하는 여인 혹은 샘가에 잠든 님프〉	1850
1877	귀스타브 쿠르베, 〈잠자는 두 여인〉
앙리 제르벡스, 〈롤라〉	1878
1880	오귀스트 르누아르, 〈잠든 여인〉
장 자크 에네르, 〈잠이 든 님프〉	1900
1995	루시안 프로이트, 〈잠들어 있는 연금 관리자〉

너무 아름다운 잠

콩스탕탱 브랑쿠시(1876-1957)가 수년 전부터 탐구해온 '잠자는 뮤즈' 주제는 1909년부터 완성되어 갔다. 여러 습작품 시리즈의 완결판인 이 작품을 석고, 설화석고, 석재, 대리석, 청동을 사용한 여러 버전으로 제작했다. 또한 각각의 작품에는 초록색 녹의 정도나 연마 방식에 따라 디테일의 차이가 있었다.

브랑쿠시의 〈잠자는 뮤즈〉는 완벽한 추상미술처럼 보이지만, 작가에게 여러 차례 모델이 돼주었던 르네 프라숑 남작 부인의 초상이다. 하지만 극도로 단순화된 형태와 반들반들한 소재를 선호하던 작가의 조각은 단순화를 넘어 도식화에 이르고 있다. 여기서도 감은 눈, 길게 뻗은 눈썹, 줄무늬처럼 표현된 머리카락, 움푹 들어간 작은 입술, 둥그스름한 얼굴과 대비되는 가늘고 긴 코가 특징적이다. 극도로 정제되고 각이 진 얼굴, 이것은 어찌 보아도 한 인간의 얼굴임이 분명한데 결국은 타원형이 주조를 이루는 매우 단순한 기하학적 형태를 지향하고 있음을 부인할 수 없다.

어쨌든 이 작품에서 여러 예술사적 준거의 흔적이 눈에 띈다. 모딜리아니의 초상화, 오딜롱 르동의 〈감은 눈Yeux Clos〉, 그뿐만 아니라 아프리카 가면이나 아시아의 양식화된 예술로부터 영향을 받았음에 틀림없다. 혹시 브랑쿠시가 이 모든 것을 결집시킨 까닭은, 비로소 그것들로부터 완벽하게 벗어나기 위함은 아니었을까?

〈잠자는 뮤즈〉는 신비주의적인 고요를 표현하고 있다. 이것은 내면으로 빠져든 여인의 모습이다. 그녀는 수면이 우리를 초대하는 곳, 꿈과 현실 사이 어딘가에 머물러 있다. 이 금빛 얼굴은 보편적이고 시간을 초월한 단편이다. 우리 인간의 어느 한 부분, 알아볼 수 있고 확인할 수도 있지만 너무나 귀중한 나의 일부분인 것이다.

"실재하는 것은 겉을 둘러싼 외양이 아니라,
 사물들의 본질이다."

콩스탕탱 브랑쿠시

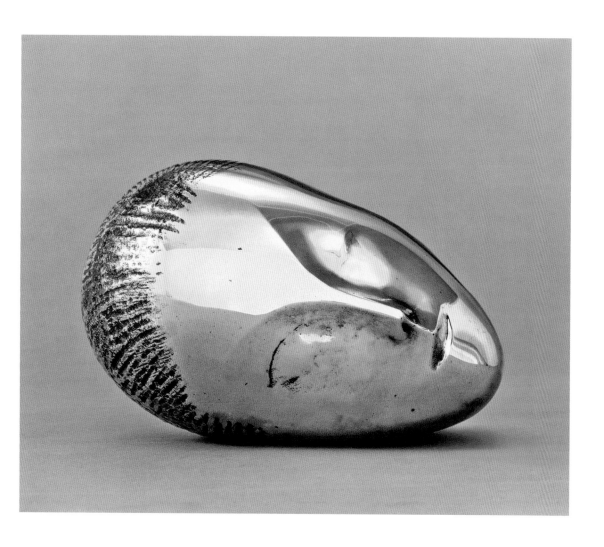

〈잠자는 뮤즈〉
콩스탕탱 브랑쿠시, 1910
연마한 브론즈, 16×27.3×18.5cm
파리, 퐁피두 현대 미술관

모노골드, 황금시대

Monogold, l'âge d'or (MG 48), 1959년

화가의 신앙

1961년 이브 클랭은 그 유명한 IKB 파랑, 분홍, 금색, 이 세 가지 안료로 구성된 봉헌물Ex-voto을 제작했다. 봉헌물에는 기도문을 적은 종이, 그리고 작품 〈비물질의 회화적 감성 지대〉를 판매하고 대가로 받은 **작은 금괴** 세 개가 들어 있었다. 봉헌물은 이탈리아 카시아의 산타 리타 수도원에 안치되었다. 이렇게 화가는 성녀 리타에 대한 신앙심을 표명하면서(성녀 리타는 클랭의 고향 니스의 수호성녀다) 예술세계 속의 금을 자신의 **굳건한 신앙**과 연관 지었다.

"비물질성이여, 영원하라!"

1955년 이브 클랭(1928-1962)은 주황, 녹색, 빨강, 노랑, 분홍, 그리고 그와 가장 자주 연결되는 색깔인 파랑으로 제작한 모노크롬화를 최초로 전시했다. 그러다가 1959년부터 금색이 작품에 등장했다.

이브 클랭은 1949년 표구사에서 잠시 일하는 동안 금박이나 금도금 사용법을 익히면서 처음으로 금과 마주했다. 그로부터 10년이 지난 뒤, 마침내 그는 금을 예술 창작의 소재로 활용하기 시작했다. 1959년 그는 예술가로서 자신의 존재가 스며든 공간, 즉 〈비물질의 회화적 감성 지대zones de sensibilité picturale immatérielle〉를 고객들에게 구매해달라고 요청했다. 작품의 판매 대가는 돈이 아니라 순금으로 받을 예정이었다. 화가는 이를 물물교환이라 생각했다.

곧이어 최초의 〈모노골드〉 작품들이 탄생했다. 목재 패널 위를 금박으로 가득 메운 회화로, 실체적인 물질성 그 자체로 사용된 금과 금의 영적인 상징성, 이 둘 간의 흥미로운 대비가 잘 나타나 있다. 실제로 그는 금이 비물질성과 영원성으로 이르는 통로라 생각했다.

표면이 거칠고 우툴두툴한 〈모노골드〉는 충만함과 비어 있음, 빛과 그림자, 이처럼 대비되는 두 요소가 자유롭게 어우러지면서 그 자체로 '살아 있는 질료'가 되었다. 작품은 연약하면서도 질긴 금박을 능수능란하게 다루는 화가의 창의적이고 예술적인 동작을 그대로 담고 있다. 거기에는 영감과 감정이 스며 있다. 그런 까닭에 클랭은 작품이 안내자 역할을 해주길 바란다. 금은 분명 저 높고 보이지 않는 세계, 화가 자신에게 무척이나 소중한 영적 세계로 인도할 수밖에 없기 때문이다.

이브 클랭은 자신을 중세의 연금술사와 같은 존재라고 생각했다. 그는 물질을 변환시킴으로써 영원성에 이를 수 있다고 확신했다.

〈모노골드, 황금시대〉
이브 클랭, 1959
목재 패널에 금박, 32.5×23cm
개인 소장

황금 송아지

The Golden Calf, 2008년

〈황금 송아지〉
데이미언 허스트, 2008
송아지, 금, 유리, 금속, 실리콘,
포름알데히드 용액
398.9×350.5×167.6cm, 개인 소장

언제나 논란의 중심에서

1990년대 초 데이미언 허스트(1965~)는 온전한 또는 절단된 동물 사체를 포름알데히드formaldehyde 용액을 채운 대형 유리 진열장에 넣어 전시하기 시작했다. 2008년에는 좀 더 대담하게 송아지 한 마리를 통째로 사용하여 작품을 제작했다.

허스트는 학생 시절 병원 영안실에서 아르바이트를 했었다. 이때 죽음이라는 주제에 매료되었으며, 이 주제를 거리낌 없이 작품화할 수 있었던 듯하다. 동물의 사체로 작업하면서 그는 삶에서 죽음으로 넘어가는 게 어떤 의미인지 궁금해했다. 그의 작업은 사체의 부패를 지연시키는 포름알데히드를 이용해 죽음이라는 '필멸'의 개념을 그와 대비되는 영원성 속에 박제하려는 시도다.

매우 충격적인 작품 〈살아 있는 사람의 마음속에 존재하는 죽음의 물리적 불가능성The Physical Impossibility of Death in the Mind of Someone Living〉 속 '상어'는 예외지만, 그는 농장의 가축들을 보여주고 싶었다. 활발하게 움직이던 존재가 다음 날 고깃덩이가 되어버리는, 인간에 의해 너무도 하찮은 것이 되고 마는 그 동물들과 우리 인간의 관계는 과연 무엇인가? 그는 우리가 외면하지만 엄연히 존재하는 현실을 지적하면서 인간의 모순을 드러내고자 했다.

〈황금 송아지〉는 동물을 숭배 대상처럼 만들었다. 대형 수조에 갇힌 송아지는 관람객의 호기심 어린 시선에 그대로 노출되고, 관람객은 쇼윈도를 바라보듯 작품을 대한다. 한편 송아지는 온통 금으로 둘러싸여 있다. 허스트는 송아지에게 금 발굽과 뿔을 주었고 호화로운 유리 진열장으로 격조를 높였다. 그뿐이 아니다. 머리 위를 장식한 황금 원반으로 송아지는 암소 뿔을 지닌 죽음의 신, 즉 이집트의 하토르 여신과 흡사한 신적 풍모를 갖게 되었다.

성서 속 황금 송아지 이야기에서 모세는 거짓 우상을 숭배하던 당시의 관행을 비난했다. 여기서 허스트가 비판하고자 한 것은 무엇일까? 최신 유행 상품을 출시할 때처럼, 예술가에 과한 값을 매기고 과장 광고를 하는 미술계를 비난한 것은 아닐까? 아니면 혹시 그 자신, 즉 사회로부터 분에 넘치는 혜택을 받았음에도 그 사회를 끊임없이 조롱하는, 그럼에도 대중으로부터 맹목적인 추앙을 받는 스스로를 조롱했던 것은 아닐까?

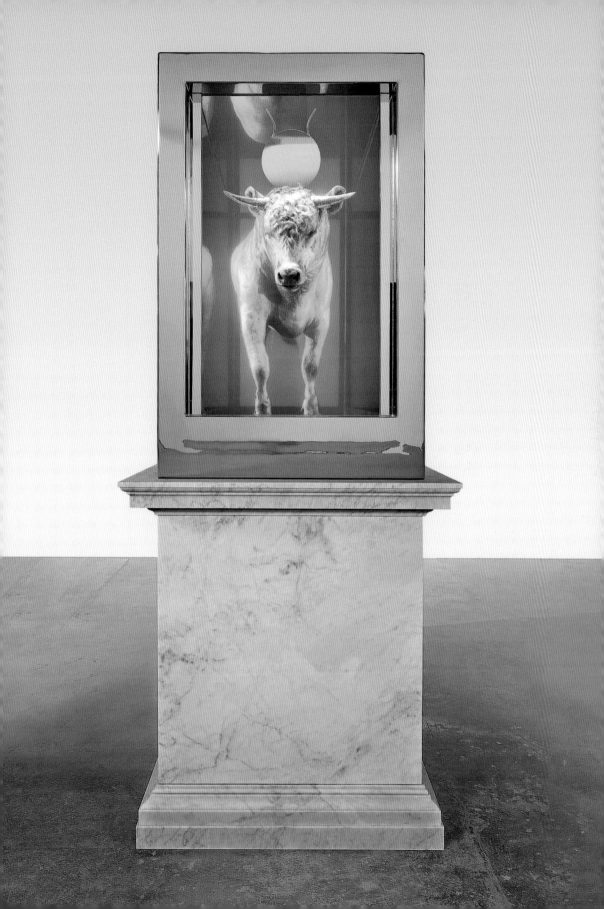

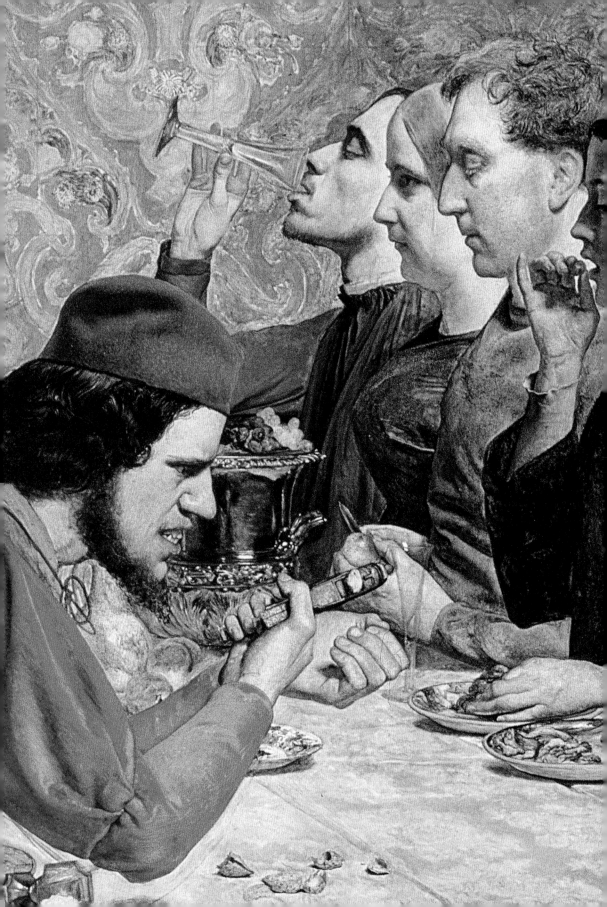

예상치 못했던 작품들

양식화된 재규어-인간 모양의 가슴 장식

A Pendant in Gold Depicting a Figure with Human and Jaguar, 1-700년

동물들, 천상의 중재자

콜럼버스 이전 시대에 다양한 예술 양식이 나타났는데, 그 중 톨리마Tolima 지역은 대개 제의용 도자기와 금세공 제품을 제작하는 공예 분야에 탁월했다. 여기서 금은 인간과 동물 형상의 다양한 존재로 가득한 환상의 세계와 이어주는 매개체였다.

가슴 장식은 영혼의 안식처라 여겨졌던 심장과 폐를 보호할 목적으로 가슴 위에 착용하던, 폭이 좀 넓은 목걸이였다. 주로 샤먼 의식에서 착용하는 이 가슴 장식은 형상화된 신적 존재의 중재를 북돋고 이끌어주는 역할을 했다. 이 작품에서는 재규어가 바로 그 신적 존재다. 콜럼버스 이전 문명 곳곳에서 나타나는 재규어는 삶과 죽음, 태양과 밤을 연결하는 존재였다. 거기에다 인간의 모습이 혼재되면서 이중성이 더욱 부각되고 있다. 재규어에 인격을 불어넣음으로써 탄생한 재규어-인간 형상은 인간과 신의 합일을 상징한다.

톨리마 지역의 금세공품은 망치로 순금을 판금하여 제작했다는 점과 도식화된 형태가 특징이다. 이 제품들의 목적은 부를 과시하는 게 아니라 지상과 천상 사이에서 중재자 역할을 하는 것이었다.

샤먼은 신성한 상징물을 몸에 장착함으로써 정령들과 소통할 채비를 했다. 가슴 장식을 몸에 부착하여 그 자신이 재규어가 되었고 그 동물이 지닌 능력을 얻을 수 있었다. 나아가 자유자재로 마법사가 되고 신출귀몰한 동물과 인간을 오갔다. 따라서 이것은 장식용 목걸이가 아니라 초자연적인 능력을 지닌 물건이었다. 인간과 자연을 이어주는 물건, 지금 이 시대에는 흔적도 없이 사라져버렸지만 아주 오래전부터 인간 세계에 늘 존재했던 귀중한 물건이다.

〈양식화된 재규어-
인간 모양의 가슴 장식〉
1-700, 순금 판금, 32×16.2cm
보고타, 황금 박물관

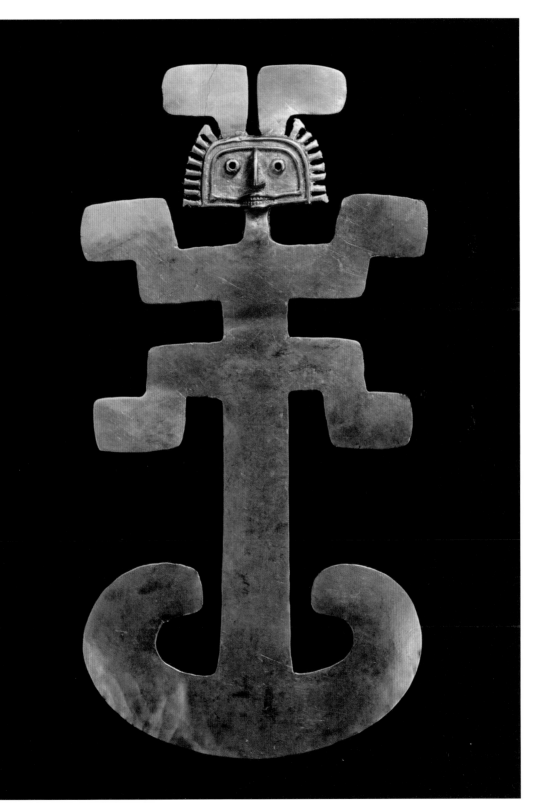

블루코란

Blue Quran, 10세기

이슬람 경전의 탄생

632년 이슬람교의 창시자인 예언자 무함마드(570-632)가 세상을 떠나자 그의 가르침을 문자로 기록하여 후세에 전해야 한다는 필요성이 대두되었다. 그때까지만 해도 모든 것을 구술로 전달했다. 이후로 아랍 세계에서 수많은 코란 필사본이 제작되었으며, 칼리그래피calligraphy는 그 자체로 종교 예술이 되었다.

블루코란은 10세기에 제작된 가장 아름답고 세련된 코란으로 꼽는다. 무엇보다도 책의 크기가 보는 이들을 놀라게 한다. 대략 세로 30센티미터, 가로 40센티미터 크기의 양피지 600여 장으로(현재 100여 장이 남아 있다) 구성된 책의 크기와 부피가 어떠했을지 상상만으로도 경이롭다. 짙푸른 색으로 물든 화려한 양피지, 그 위를 뒤덮은 금색 잉크로 써내려간 코란 문구들! 하늘을 연상케 하는 파랑과 신성함의 상징인 금, 이 둘의 극적인 대비는 보는 이들을 깊은 신앙심으로 이끈다. 금색 글자가 이야기하는 것은 그 안에 담긴 교훈적인 내용만이 아니다. 이것은 그 자체로 빛이요, 보이지 않는 세계와의 연결 통로다. 짙은 청색과 금색의 조합은 비잔틴 제국의 고문서뿐만 아니라 예루살렘의 바위돔 사원 모자이크에 새겨진 글자에서 영향을 받은 것으로 보인다.

이처럼 화려한 코란을 제작해달라는 주문에 대부분의 수도사들은 선뜻 응하지 않았다. 과시를 위한 사치품으로 전락하지 않을까 우려했던 것이다. 하지만 코란을 화려하게 제작하는 것은 신을 경배하는 행위라고 생각하는 이들도 있었다. 블루코란에는 이슬람 미술에서 글자 기록을 얼마나 중요하게 여겼는지, 또한 그것을 아름답게 꾸미는 데 얼마나 공을 들였는지 잘 나타나 있다. 블루코란을 구성하는 모든 것이 고귀했다. 양피지는 매우 비쌌고, 인디고 염료는 복잡하고 번거로운 절차를 거쳐야 얻을 수 있었으며, 금을 다루기 위해서는 고도로 전문적인 기술이 필요했다. 신을 섬기기 위해서라면 어떤 아름다움도 부족하기에!

가장 아름다운 책

블루코란은 10세기 튀니지의 카이루안 대모스크Great Mosque of Kairouan에서 사용할 목적으로 제작된 듯한 필사본이다. 아마도 10세기 전반기 중에 파티마Fatima 왕조가 의뢰했을 것이다. 본래 일곱 권으로 나뉘어져 있었다. 이 책들은 오랜 세월 동안 절도와 약탈 등 수난을 겪으면서도 지금까지 보존되어 현재 전 세계 박물관에 흩어져 있다.

사치스러운 잉크

블루코란은 금색 글씨로 적은 금니서chrysography다. 금색 잉크를 만드는 과정은 다음과 같다. 금박을 분쇄하여 미세한 분말로 만든 다음, 아라비아 고무액 또는 꿀과 섞는다. 이것을 체에 걸러내고 아교와 혼합하면 완성이다.

"짙은 청색은 우리 인간을 무한으로 이끈다.
그리고 우리 내면에서 순수함에 대한 갈망을 일깨운다 … "

바실리 칸딘스키, 『예술에서의 정신적인 것에 대하여*ber das Geistige in der Kunst*』, 1911

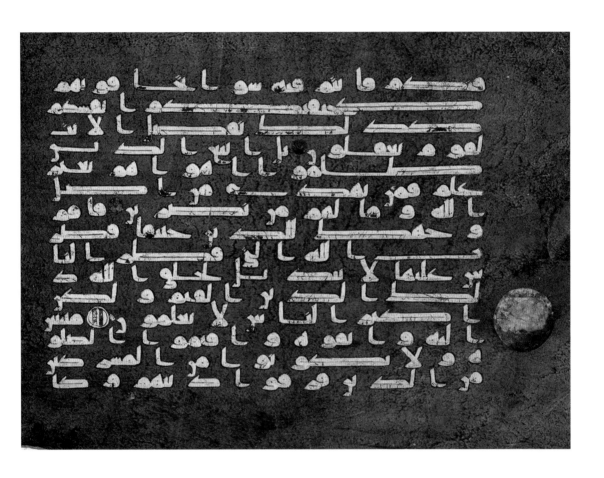

〈블루코란〉 낱장
10세기, 양피지에 금과 은
30.4×40.2cm, 뉴욕
메트로폴리탄 미술관

성 루이의 세례용 수반

Baptistère de Saint Louis, 1320-1340년경

실용 예술

이 공예품을 '세례용 수반'이라 부르게 된 것은 1601년 장차 루이 13세가 될 어린 왕자의 세례식에 사용되었기 때문이다. 그 후 1821년 루이 16세의 종손인 보르도 공작의 세례식에서도 사용되었다. 이를 계기로 프랑스 왕실의 문장들이 수반에 새겨졌다.

금속 예술

이 수반은 '다마스키나주dama squinage(금은 상감술)'라 불리는 장식 기법으로 제작되었는데, 이 명칭은 시리아의 다마스쿠스라는 도시 이름에서 유래했다. 이 기법의 장식적 효과는 다양한 금속의 색깔 대비에서 비롯된다. 금, 은, 청동, 황동을 가장 많이 사용했으며, 공예가는 망치질로 이 금속들을 다른 금속면에 박아 넣었다.

〈성 루이의 세례용 수반〉
c.1320-c.1340, 황동 판금,
금·은·검정 안료 상감 장식
222×505cm, 파리, 루브르 박물관

정체가 불분명한 공예품

이슬람 미술의 걸작인 이 황동제 수반은 사실 이름 때문에 그 정체가 혼란스럽다. 이것은 성 루이라 불리는 프랑스 국왕 루이 9세(1214-1270)가 소유했던 물품이 아니었다. 사실대로 말하자면, 루이 9세가 세상을 떠났을 때 이 공예품은 존재하지도 않았다.

이 수반에 성 루이라는 이름이 붙여진 것은 18세기에 이르러서였다. 중세 말부터 왕실 수집품 목록에 포함되어 있어서, 나중에 중세 시대를 통틀어 프랑스의 가장 탁월한 군주였던 성 루이의 소유로 간주된 것이다.

하지만 이 화려하고 세련된 작품을 과연 누가 의뢰했고, 프랑스에는 어떤 경로를 거쳐 들어오게 되었는지 의문이 남는다. 수반 테두리에 새겨진 문구를 통해 무하마드 이븐 알 자인이라는 이슬람 공예가가 만들었다는 사실은 명백하다. 여기에는 '무함마드 이븐 알 자인 선생의 작품. 부디 너그러이 받아주시길'이라는 문구가 여러 개의 서명과 함께 새겨져 있다. 당시 공예품에 작가의 이름을 새기는 경우는 드물었다. 이러한 사실은 작가의 명성이 어느 정도였는지, 그리고 이 수반이 세례식이라는 뚜렷한 용도를 지닌 물품이었다는 점을 말해준다.

무함마드 이븐 알 자인은 십자군 전쟁에서 크게 활약했던 전사들이 창건한 맘루크Mamluk 왕조 시대에 활동했다. 금과 은 상감으로 화려하게 장식된 이 작품은 이슬람 장인들이 금속을 다루는 솜씨가 얼마나 탁월했는지를 잘 보여준다. 수반의 겉면을 구석구석 가득 채운 장식들을 살펴보면, 바닥을 장식한 물고기, 후면 배경의 화려한 식물 문양, 동물 문양의 프리즈 장식 등 온통 자연에서 따온 문양투성이다. 그중에서 우리의 시선을 끌어당기는 것은 일렬로 늘어선 인물들이다. 이들은 군주와 신하, 그리고 말 탄 기병 들로, 권력을 묘사한 장면이다. 그런데 권력을 행사하는 자는 누구였을까?

수반 안에 새겨진 원들은 본래 비어 있었다. 아마도 의뢰인이 문장紋章을 새겨 넣도록 한 작가의 배려였으리라. 19세기에 이르러 마침내 프랑스 국가의 문장이 새겨졌다. 그렇지만 본디 누구의 것이었는지는 아직도 수수께끼다.

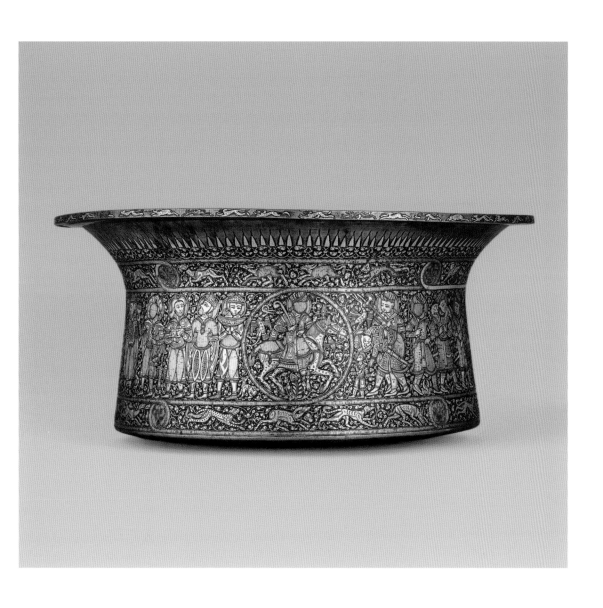

"그대는 축복받은 금속,
 세상의 주인이여,
 그대의 능력을 벗어나는 게 과연 세상에 존재할까?"

장 드 라퐁텐, 『마법의 술잔 *La coupe enchantée*』, 1688

동방박사들이 다윗과 이사야와 만나다

The Meeting of the Three Kings with David and Isaiah, 1475년경

작가는 누구일까?

이 작품의 작가 이름은 바르톨로메오가 아니다. 그가 제작한 것으로 추정되는 작품들 중 사도 바르톨로메오를 그린 제단화 한 점이 독일 쾰른의 성 콜롬바 성당에 있어서 그런 이름이 붙은 것이다. 이 세 폭 제단화의 오른편 화폭에 용이 그려져 있는데, 용의 눈동자에 화가의 자화상인 듯한 얼굴 소묘가 있다.

동방박사를 그리다

1320	조토 디본도네, 〈동방박사들, 예수 그리스도, 성모, 성 안나〉
1415	림뷔르흐 형제, 〈동방박사들의 만남〉
1459	베노초 고촐리, 〈동방박사 행렬〉
1460	로히어르 판데르 베이던, 〈동방박사의 경배〉
1526	캉탱 메치스, 〈동방박사의 경배〉
1574	베로네세, 〈동방박사의 경배〉
1885	에드워즈 번 존스, 〈베들레헴의 별〉

길을 찾아서

중세 시대에 아주 세련되고 빛으로 가득한 제단화를 그리던 화가가 있었다. 예술가와 장인의 구분이 불명확하던 그 시대의 수많은 예술가들처럼 그는 익명의 화가였다. 사람들은 그를 '제단화의 거장 성 바르톨로메오'라 불렀다.

이 그림은 동방박사의 경배, 예수 탄생, 성모의 죽음, 동방박사들의 만남 같은 장면들로 특징지어지는 이른바 '성모 제단화'의 한 편이다. 이 그림은 세 폭의 제단화 중 하나이며, 뒷면에 성모 승천 장면이 그려져 있어서 접고 펼 수 있는 화첩 같은 모양새를 갖추고 있다.

산봉우리들이 높이 솟은 사막 한가운데에 동방박사 가스파르Gaspard, 발타사르Balthazar, 멜키오르Melchior가 있다. 모두 말을 타고 있으며, 전령사들이 트럼펫 소리로 이들의 행차를 알리며 수행한다. 동방박사들은 무슨 일이 있어도 베들레헴까지 가고야 말겠다는 소명을 지닌 듯 보인다. 주변 경관은 메마르고 척박하지만, 장면이나 특히 인물 묘사에 있어서는 정확함과 섬세함이 돋보인다. 게다가 '제단화의 거장 성 바르톨로메오'는 화가이면서 동시에 필사본에 삽화를 그리고 채색하는 장식공으로도 일했다. 이러한 사실로 작품의 장식적인 면과 서술적인 면, 둘 중 어느 한 쪽에 치우치지 않도록 배려한 작가의 태도를 이해할 수 있다.

그림에서 화가는 우리에게 이야기를 들려준다. 이 장면에는 성서 속 동방박사 이야기 중 다른 시점에 관한 묘사도 있다. 세 개의 산봉우리 위에서 동방박사 세 사람이 제각각 아기 예수가 계신 곳으로 인도해줄 별을 찾고 있다. 화폭 하단의 양쪽 모서리에는 다윗과 예언자 이사야가 구약성서에 실린 동방박사의 경배 일화를 이야기하는 두루마리를 들고 있다. 이 작품은 빛으로 가득하다. 영성을 향해 더욱 가까이 다가가게 하기 위해 제작한 그림이기에 당연하다. 금색 안료를 사용한 것도 우연이 아니다. 화가가 그려낸 것은 사실적인 하늘이 아니라 금빛 바탕이다. 그가 들려주고자 한 것은 범속한 이야기가 아니라 아주 신비스러운 이야기이기 때문이다.

"별은 평상시와는 다른 새로운 빛을 발하며 다시 나타날 것입니다.
그리고 여러분은 별이 그 어느 때보다도 더 밝게 빛나며
흘러가는 것을 보게 될 것입니다.
그러면 여러분은 그 옛날 동방박사들처럼 기쁨으로 충만해지겠지요."

보쉬에(17세기 프랑스 사상가), 『신비로의 승격*Élévations sur les Mystères*』, 1681

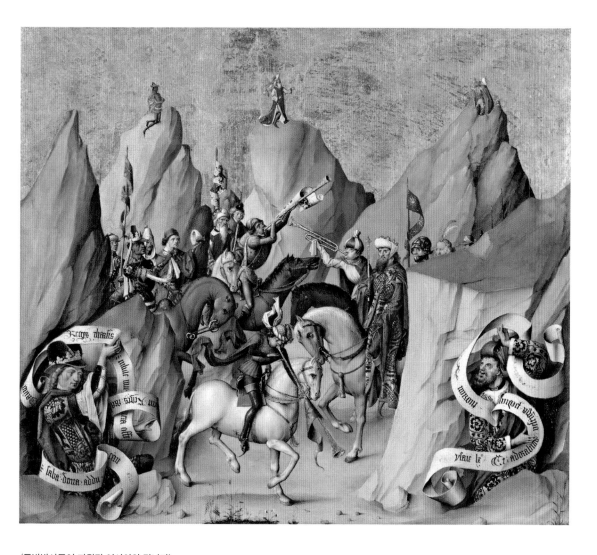

〈동방박사들이 다윗과 이사야와 만나다〉
제단화의 거장 성 바르톨로메오, c.1475
목판에 유채, 222×505cm
로스앤젤레스, 폴 게티 미술관

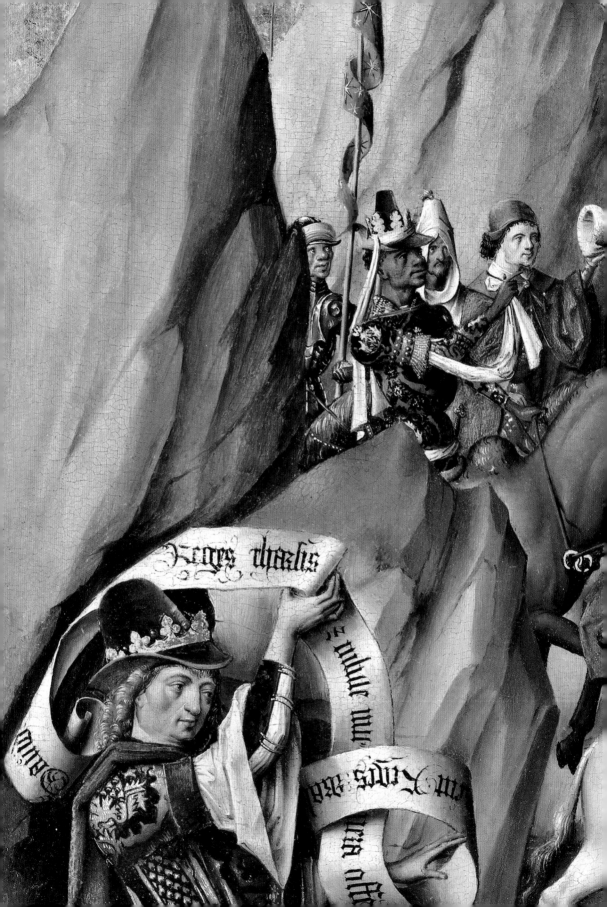

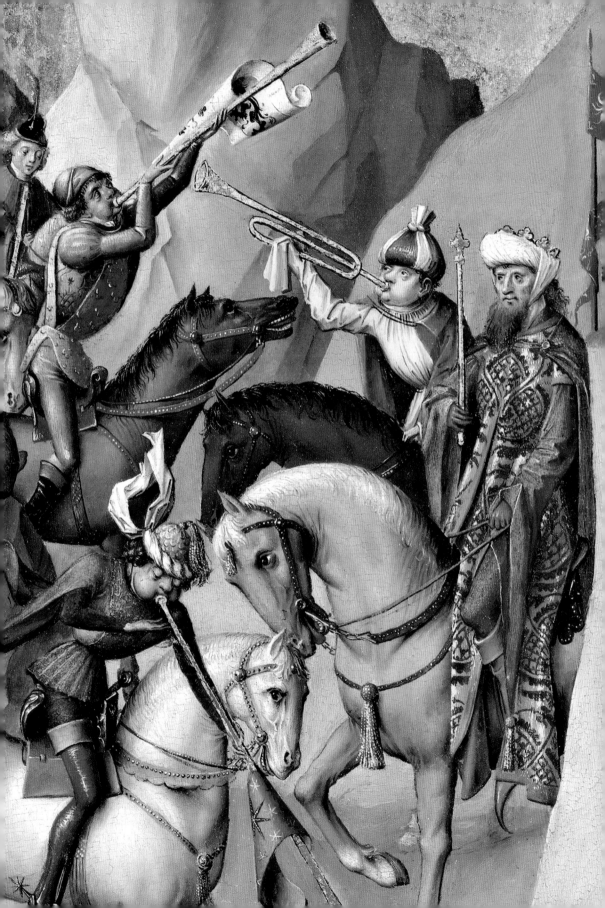

불

Feuer, 1566년

파격적인 괴짜 화가

1566년 주세페 아르침볼도(c.1527-1593)는 4대원소(물, 불, 흙, 공기)를 상징하는 네 점의 연작을 완성하여 합스부르크의 왕이자 황제인 막시밀리안 2세(재위 1564-1576)에게 헌정했다. 당시 그는 황제 곁에서 궁정의 공식 초상화가로 일했다.

아르침볼도는 과일, 동물, 꽃, 사물을 가지고 사람의 얼굴을 만든 알레고리화로 이름을 날렸다. 이 그림들은 마치 수수께끼 놀이처럼 보인다. 〈불〉이라는 제목의 이 그림에는 불을 암시하는 지표들이 너무나도 많다. 코가 있어야 할 자리에는 부싯돌, 눈에는 불 꺼진 초, 성냥개비로 된 콧수염, 불꽃으로 휩싸인 머리카락, 목을 대신한 기름램프와 큼직한 촛불이 먼저 눈에 띈다. 그것만이 아니다. 상반신에 보이는 대포와 화약, 그리고 권총과 화포를 통해 화가는 전쟁의 화염을 떠올리게 한다.

르네상스 시대에는 일 년을 사계절로 구분하는 것처럼 인간의 기질을 네 가지로 분류했다. 불은 열정과 힘을 상징했다. 막시밀리안 2세의 권력을 찬양하는 이 작품에서, 주인공은 황금양털 목걸이를 착용했으며 왕실의 표장인 황제의 독수리 문양을 몸에 부착했다. 그렇다면 이 그림은 정치적인 선전용 예술에 불과한 걸까? 꼭 그렇지만은 않은 것 같다.

어쩌면 오히려 절대 권력을 지닌 자신의 후원자를 다소간에 조롱할 목적으로 재능과 상상력을 총동원했던 것은 아닐까? 어쨌든 벌겋게 불타오르는 얼굴에는 분명코 뭔지 모를 풍자적인 요소가 있다. 그것은 말 그대로 불타오르는 사람의 머리다.

게다가 그때는 연금술에 대한 맹신이 지배적이었다는 사실을 잊지 말아야 한다. 합스부르크 왕가는 연금술에 큰 관심을 보였으며, 실제로 군주들 중에는 어떤 금속이든 금으로 바꿀 수 있다고 자신하는 연금술사(당시에는 '불의 철학자'라 불렀다)들이 나타났다. 그 시대에 연금술은 황제들에게 꿈을 꾸게 하고, 예술가들에게는 황제를 조롱하는 구실이 되었을지도 모른다!

〈불〉
주세페 아르침볼도
1566, 목판에 유채, 66.5×51cm
오스트리아, 빈 미술사박물관

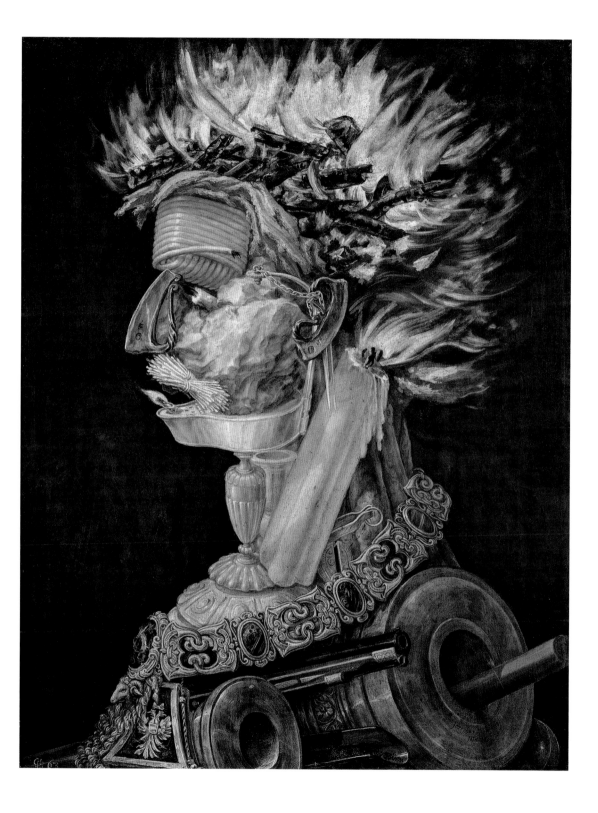

마리아 세라 팔라비치노 후작부인

Portrait of Maria Serra Pallavicino, 1606년

태양처럼 빛나는 드레스

페테르 파울 루벤스(1577-1640)는 1600년경부터 10여 년간 이탈리아를 여행했다. 그는 고대 작품들을 주의 깊게 살펴보았고, 동시대 이탈리아 화가들의 양식을 습득했다. 제노바에 머무르는 동안에는 최고의 초상화가로 이름을 날렸다.

제노바의 귀족들은 루벤스에게 초상화를 의뢰했고, 화가는 호화로운 초상화로 그들의 기대에 부응했다. 이 초상화의 주인공 역시 마찬가지였다. 초상화 속 여인의 눈부신 자태를 보라. 그녀는 금자수로 장식된 황금빛의 풍성한 새틴 드레스를 입은 채 도도한 얼굴을 하고 꼿꼿이 앉아 있다. 혹시 샤를 페로의 동화『당나귀 가죽Peau d'Âne』에 나오는 '태양처럼 빛나는 드레스'가 이렇지 않았을까? 우리는 이상이 현실이 되는 현장에 와 있다.

루벤스는 젊은 여성이 소유한 부의 모든 지표를 시시콜콜하게 보여준다. 과도하게 큰 레이스 주름, 보석과 깃털과 진주로 꾸민 머리쓰개 장식, 우아하고 세련된 부채, 그중에서도 압권은 화면 대부분을 차지한 휘황찬란한 드레스다. 연극 무대를 연상케 하는 붉은색 커튼으로 둘러싸인 후경, 고도로 세련된 건축적 배경 속에서 위풍당당하게 앉아 있는 그녀 옆에는 앵무새 한 마리가 있다. 앵무새는 이국 취향을 나타내는 상징물이자 귀족들에게 즐거움을 제공하는 애완동물이었다.

루벤스가 그려낸 것은 한 여성이 아니라 그녀의 사회적 신분이다. '귀족'이라는 여인의 신분은 드레스 자락과 주름의 굴곡에 따라 반짝거리는 빛의 효과로 한층 더 강조된다. 그런데 루벤스는 겉모습을 보여주는 데서 멈추지 않고, 거대한 새틴 더미 아래 감춰진 것을 슬쩍 보여준다. 여인의 눈빛은 반짝거리고, 입가에는 미소가 번져 있다. 그녀는 '금은 물론 좋은 것이지만, 그보다도 나는 영리하고 자신감 넘치는 젊은 여성'이라고 뽐내는 듯하다.

〈마리아 세라 팔라비치노 후작부인〉
페테르 파울 루벤스
1606, 캔버스에 유채
233.7×144.8cm
도싯, 킹스턴 레이시 저택

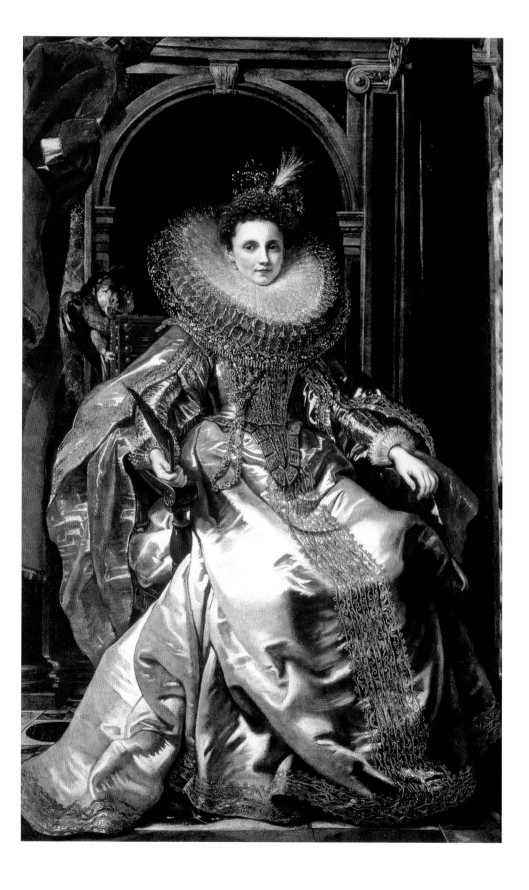

동전이 있는 바니타스

Vanité aux pièces de monnaie, 17세기

황금 세기

이 그림은 15세기 말부터 17세기 말까지 스페인 예술의 팽창기, 즉 '황금 세기'라 불리던 시대에 속한다. 스페인 제국과 왕권은 당시 전 세계 여러 열강 중에서도 최상위에 있었다. 스페인의 모든 예술 양식들이 유럽 전역으로 퍼져나갔으며, 벨라스케스, 엘 그레코, 세르반테스 같은 작가들이 널리 알려지고 있었다.

'죽음'을 이야기하는 바니타스 정물화

1612 프란스 할스,
〈두개골을 든 남자〉

피터르 클라스,
〈바니타스 또는
두개골이 있는 정물〉 **1630**

필리프 드 샹파뉴,
〈바니타스〉
1646

폴 세잔,
〈두개골의 피라미드〉 **1898**

파블로 피카소,
〈탁자 위의 두개골,
성게, 램프〉 **1946**

르네 마그리트,
〈기억〉 **1948**

데이미언 허스트,
2004 〈신의 사랑을
위하여〉

선과 악

바니타스라는 예술 장르는 고대부터 존재했지만 17세기에 이르러 엄청난 인기를 누렸다. 바니타스 정물화의 본래 역할이 관람객들에게 덧없고 불필요한 세속적 즐거움을 포기하도록 권유하는 것이라는 사실을 알고 나면 놀라움은 더욱 커진다. 사실 그때는 스스로를 채찍질하는 형벌이 존재하던 시대였다.

바니타스 정물화가 중세 혹은 르네상스 시대만큼이나 뚜렷한 종교적 도상은 아니었으나, 명백한 영적 상징성을 나타내는 장르였음에는 틀림없다. 바니타스 정물화에는 우리 인간의 죄악과 나약함을 상징하는 다양한 모티브가 등장한다. 육체적 쾌락, 나태함, 물질주의, 심지어 지식도 여기에 포함된다. 지나치게 많은 지식은 신앙심에서 멀어지게 한다는 이유에서다.

이 그림은 그 의미가 너무나 명백하다. 화가가 비판하고자 한 것은 돈이다. 화폭에서 돈이 넘쳐난다. 가득 찬 돈주머니에서 쏟아져 나오고, 당장 무너져 내릴 듯이 불균형하게 무더기로 쌓여 있으며, 커다란 함지박에도 한가득이다. 금화와 은화 더미가 천연덕스럽게 화폭 전면을 차지하고 있다.

그런데 불청객이 있다. 초대하지도 않았는데 불쑥 찾아와 파티에 흥을 깨는 자처럼 볼썽사나운 두개골 하나가 떡 하니 한가운데 자리 잡고 있다. 화가는 관람객들에게 주의를 주고 있다. 영혼을 살찌우지 못하는 하찮은 즐거움에 시간을 허비하지 말라고 당부하는 것이다. 인생의 덧없음, 쏜살같이 흘러가는 시간에 대한 경각심을 주고자 두개골이 거기 존재한다. 영속하는 것은 아무 것도 없다. 부와 재산 역시 마찬가지다.

이러한 알레고리를 강조하려고 화가는 어둡고 엄숙한 색상을 사용했다. 번쩍거리는 동전들을 돋보이게 하는 어두컴컴한 배경, 이것은 번쩍거리는 동전들을 훨씬 더 타락한 것처럼 보이게 한다.

따라서 구원은 조화와 균형 속에 있다. 물질은 물론, 정신은 더욱 그러하다.

"노래를 흥얼거리며 걸어가던 아이는 가끔씩 발걸음을 멈췄다.
 그러고는 아마도 전 재산인 듯
 손에 꼭 쥔 동전 몇 개로 공기놀이를 했다 … "

빅토르 위고, 『레미제라블Les Misérables』 제1권, 1890

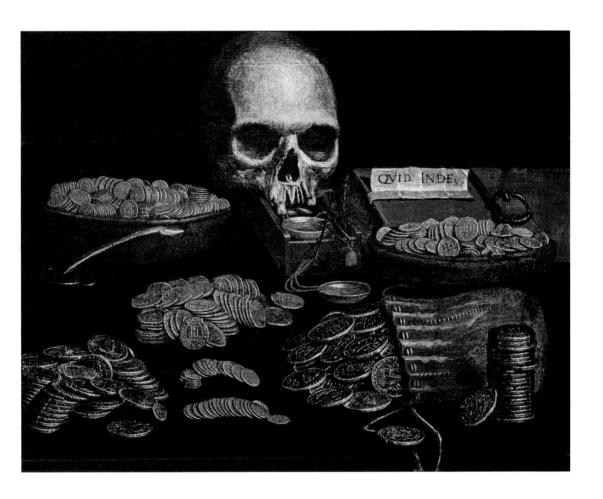

〈동전이 있는 바니타스〉
스페인 화파, 17세기
캔버스에 유채, 45×59.5cm
프랑스, 루앙 미술관

풍요의 알레고리

La Richesse, 1640년

〈풍요의 알레고리〉
시몽 부에, 1640
캔버스에 유채, 170×124cm
파리, 루브르 박물관

악덕과 미덕

프랑스 화가 시몽 부에(1590-1649)는 10여 년간 이탈리아에 머물면서, 바로크 양식을 가장 탁월하게 구사하는 예술가로 널리 알려졌다. 1627년 이탈리아 예술 양식을 가지고 프랑스로 돌아왔고, 루이 13세의 궁정에서 왕실 수석화가가 되었다.

시몽 부에는 이탈리아 바로크 양식에서 장엄함, 연극적인 역동성, 조각에서와 같은 옷 주름 표현 방식 등의 요소를 차용했다. 하지만 로마에 머물던 당시 실험적으로 시도했던 카라바조의 명암법을 포기하고, 그보다 더 밝고 빛나는 색감을 선호하게 되었다. 부에는 주로 궁이나 대저택을 장식하는 일을 담당했으며, 여기에 알레고리나 신화의 주제들을 사용했다.

바로 이 작품에서 새로운 모티브가 나타나고 있는데, 그것이 바로 풍요의 알레고리다. 둥글둥글하고 위풍당당한 모습으로 월계관을 쓴 이 여인은 두 팔로 어린 푸토putto, 즉 사랑을 상징하는 벌거벗은 어린아이를 감싸 안고 있다. 푸토는 손가락으로 하늘을 가리킨다. 그런데 여인은 다른 쪽 방향에서 보석을 건네주는 또 다른 푸토를 바라보고 있다. 그녀의 발치에는 세련된 화병과 버려진 채 나뒹구는 책이 있다.

이 그림에서 빛을 발하는 두 가지 요소가 시선을 끌어당긴다. 여인의 몸을 휘감은 눈부시게 반짝이는 옷 주름, 그리고 정작 그녀는 관심 없어 보이는 듯한 보화들이다.

화가는 정신적인 풍요와 지상의 재물, 둘 중 하나를 선택해야 하는 딜레마를 표현하고 있다. 시선은 어린 유혹자를 향하지만, 여인은 이미 결정을 내린 듯하다. 그녀가 감싸 안은 것은 바로 영적 세계이기 때문이다.

그런데 이 그림이 정말로 풍요의 알레고리였을까? 주인공 여인이 거대한 날개를 갖고 있다는 점 때문에 몇몇 역사가는 작품의 제목에 의문을 품었다. 젊은 여성은 승리의 여신 니케와 흡사하다. 그렇다면 이 그림은 풍요의 알레고리가 아니라 물질주의를 극복한 신앙적 승리의 알레고리가 아니었을까?

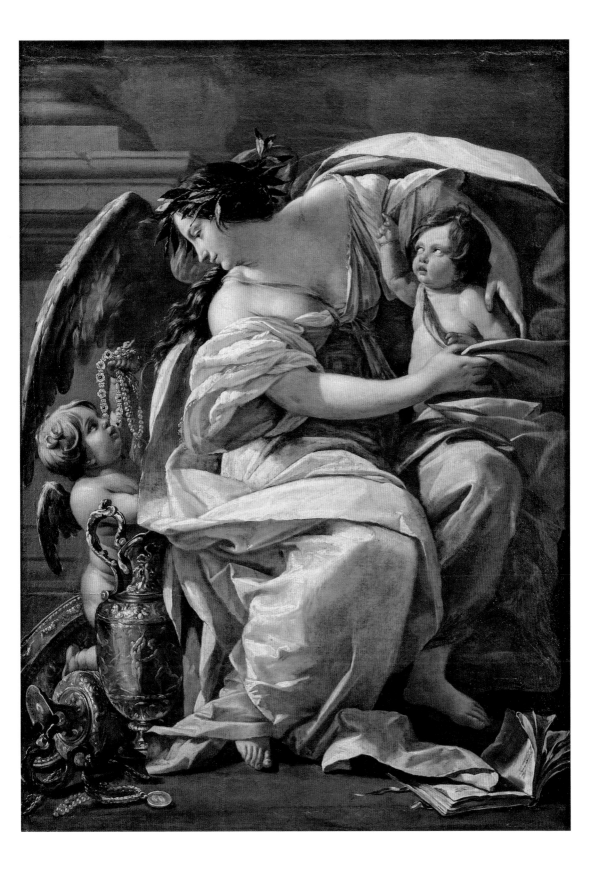

포도주와 과일

Obst und Kristall, 1680-1699년

물에서 포도주로

손잡이가 달린 금속 용기에는 정말로 스파클링 와인이 들어 있을까? 사실 19세기까지 이 용기는 차가운 물을 담는 물병 으로 쓰였다.

**미술에서
과일의 상징체계**

살구: 성性
체리: 예수 그리스도의 수난, 관능
레몬: 충성
무화과: 다산
딸기: 순수
석류: 부활, 비옥
멜론: 우정
오렌지: 결혼
복숭아: 진실
사과: 여성성, 아름다움
포도: 신의 섭리

먹고 마시기

18세기 이후 바니타스 정물화는 점차 사라지고 그 대신에 꽃과 과일, 또는 산해진미의 향연을 소재로 하는 실내장식용 정물화가 인기를 누리게 되었다. 여기서는 인생에서 누릴 수 있는 즐거움과 호사를 이야기하고 있지만, 정작 그것을 향유하는 주인공들은 그림에 등장하지 않았다.

이러한 작품들의 묘미는 바로 인간 존재의 흔적이라고는 전혀 찾아볼 수 없다는 데 있다. 인생의 환희와 열락을 그려내는 데 사물만으로 충분하다는 뜻인가?

독일 화가 막시밀리안 파일러(1656-1746)의 〈포도주와 과일〉은 풍요와 호사를 형용하는 데 단 몇 개의 사물이면 충분하다는 점을 잘 나타낸다. 독특한 꽃문양으로 매우 섬세하게 가공된 굽 달린 무라노산産 유리잔들을 주의 깊게 살펴보자. 그야말로 세련미의 극치다. 과일들을 사랑스럽게 감싸 안은 매우 세련된 자수 레이스는 또 어떤가? 탐스러운 과일들의 표면에는 관능적인 물방울이 알알이 맺혀 있다. 여기서 은은한 금빛 색조가 보는 이들의 시선을 사로잡는다! 화려하게 장식된 금속 물병 위에도 있고, 우아한 쟁반 위에도 있다. 그리고 두 개의 유리잔을 가득 채운 그 귀중한 음료 속에도 있다. 미세한 기포가 올라오는 음료, 틀림없이 16세기 말부터 이탈리아에서 큰 인기를 누리던 스파클링 와인일 것이다.

파일러는 금색과 붉은색으로 잔치 분위기가 한층 고조된 우아하고 세련된 연회 장면을 그려냈다. 연회 참석자들이 음미하고 공유했을 즐거움과 쾌락이 느껴진다. 그림 속의 살구와 복숭아, 무화과는 관능과 다산을 상징한다. 대담함과 용기, 그리고 풍요와 열락의 순간이다.

〈포도주와 과일〉
막시밀리안 파일러, 1680-1699
캔버스에 유채, 로마, 이탈리아
하원의사당 몬테치토리오 궁

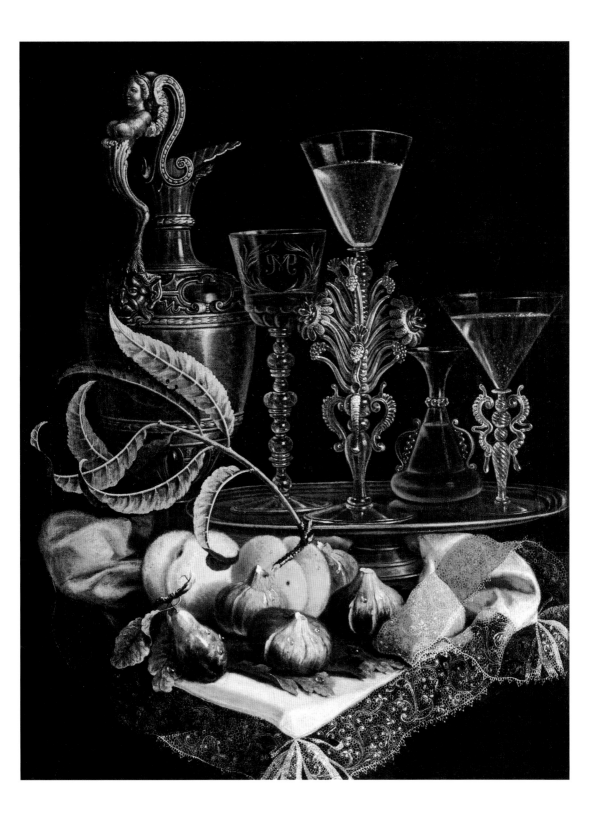

라쿠 다완

楽茶碗, 18세기

다도

일본인의 일상은 특정 철학이나 신앙과 부합하여 이루어진다. 차 한 잔을 마시는 매우 평범한 동작조차 그 철학이나 신앙을 표명하는 행위가 되었다. 단순함과 우아함이 결합하여 아주 유서 깊은 일상적 의례가 탄생한 것이다.

라쿠 도자기는 다도의 대가 센리큐(1522-1591)의 요청에 따라, 16세기 교토의 초지로(1516-c.1592)라는 도공의 손에서 처음으로 탄생했다. 이 도자기의 특징은 젠禪 사상의 한 개념에서 유래된 '와비사비ゎびさび'로, 꾸미지 않은 있는 그대로의 미학을 말한다. 즉 단순함을 통한 아름다움이다. 오래되어 낡은 것이나 불완전함에 더 큰 가치를 둠으로써 이제는 거칢과 투박함이 오히려 세련미의 상징이 되었다.

　이 칙칙하고 투박한 찻그릇 역시 세련미에서 어떤 것에도 뒤지지 않는다. 후지산을 표현한 은은한 금색 안료는 매끄러운 점토 도자기 바탕과 조화를 이룬다. 금색은 우연히 선택된 게 아니다. 검정과 잘 어울리지 않는가! 그도 그렇지만, 금은 무엇보다도 불교에서 말하는 것처럼 순수와 영원을 상징한다. 금은 마치 바람에 실려 온 듯 그릇 위에 살포시 내려앉았지만 그 자체의 견고함으로 존재감을 뽐내고 있다.

　이 라쿠 다완은 단순한 재질과 높은 산 문양으로 보는 이들을 자연과의 소통에 초대한다. 그런데 여기서 이야기하는 산은 그저 그런 산이 아니라 가장 높고 성스러운 후지산이다. 따라서 '라쿠'라는 사물이 우리에게 훨씬 더 높은 곳으로의 도약을 권유하고 있다고 상상해본다면 어떨까? 왜냐하면 금은 또한 진실의 깨달음, 자신보다 더 높은 경지에 대한 자각을 나타내기 때문이다.

　일본인의 모든 철학이 바로 이 투박한 찻그릇에 담겨 있다. 단호함과 고요함 속에서 자연과의 합일을 통한 영적 세계로의 진입, 이 모든 것이 차를 한 잔 마시는 짧은 시간에 스며들어 있다.

뜨거움과 차가움

도자기 '라쿠'는 흙을 손으로 빚어 만들어낸 것이다. 그것을 소형 가마에 넣은 다음, 온도가 980℃에 도달하면 밖으로 꺼낸다. 이때 급격한 온도 변화로 표면에 균열이 생긴다. 아직 뜨거운 상태에서 식물이나 대팻밥으로 덮어둔다. 천천히 식으면서 500℃가 되면 찬물에 담가 더 구워지는 것을 막는다. 이 모든 과정에서 생기는 급격한 온도차로 인해 라쿠 다완 특유의 거칠고 우둘투둘한 질감이 형성된다.

상처에서 탄생하는 아름다움

15세기 이래로 일본은 오래된 도자기를 복원하고 수리하는 킨츠기金継ぎ 기법을 써서 금을 도자기에 박아 넣었다. 금이 가거나 깨진 부위를 옻으로 접합한 뒤 금가루를 뿌려 완벽하게 틈을 메우는 방법이다. 수선 과정을 거치면서 결점이 오히려 고품격으로 진화한다. 이것은 사물의 유한성과 함께, 상처를 입은 뒤에도 새로운 모습으로 재탄생할 수 있다는 것을 은유한다.

"한 잔의 차에는
 와인의 오만함도 커피의 쓸쓸함도 없으며,
 코코아의 유치한 순진함은 더더욱 없다."

오카쿠라 가쿠조, 『차 이야기茶の本』, 1906

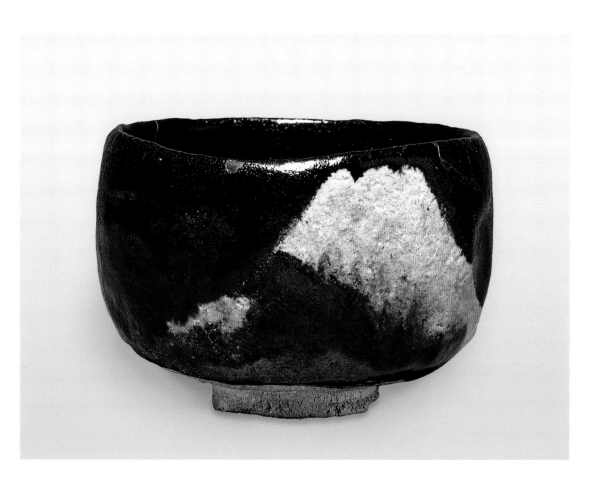

라쿠 다완
다카하시 도하치 2대
18세기, 도자기, 122×122cm
런던, 영국 박물관

불사조

鳳凰, 1835년

불의 새

가쓰시카 호쿠사이(1760-1849)는 세계적으로 유명한 일본 화가다. 그는 판화나 장식미술뿐만 아니라 일본 취향이 절정에 달했던 19세기 말 유럽 미술 전반에 큰 영향을 끼쳤다.

호쿠사이는 판화와 회화 작품으로 유명하다. 하지만 장식미술, 그중에서 특히 건축물 장식이나 가구류 제작에도 탁월했다. 여기서 보다시피 그는 길이가 매우 긴 여덟 폭짜리 병풍을 제작했다.

이 작품에서 가장 먼저 시선을 사로잡는 것은 병풍을 장식한 불타오르는 듯한 불사조다. 화가가 어떻게 신화 속의 새를 병풍이라는 비좁은 틀에 가둬놓는 선택을 했는지에 주목해보는 것도 매우 흥미로울 것이다. 화가가 이러한 양식을 선택한 결과로 초래된 것은 감금이 아니라, 오히려 새가 날개를 펼쳐 하늘 높이 날아오를 채비를 한다는 느낌이다. 호쿠사이는 아주 교묘하게 불사조에게 해방감을 맛보게 하고 있다.

작품의 배경은 서로 다른 세 가지 색조의 금색으로 이루어져 있으며, 이것들이 빛을 받아 다양한 색조로 반짝인다. 불사조를 채색하는 데 쓰인 강렬한 색상의 컬러 잉크들 역시 마찬가지다.

이 작품에서 호쿠사이는 그가 가장 바라던 것, 즉 서구 미술과 일본 전통 양식의 결합을 꿈꾼다. 예를 들어 불사조 몸통의 깃털에서는 불교 판화가 연상되고, 얼굴을 둘러싼 녹색 깃털에서는 서양화를 모사한 듯한 느낌이 든다.

불에 타고 난 뒤 재에서 끊임없이 되살아난다는 불사조는 비좁은 병풍을 조금도 두려워하지 않는다. 그 자신에 영감과 양식을 주는 빛의 강력한 힘을 지녔기 때문이다.

〈불사조〉부분
가쓰시카 호쿠사이, 1835
채색 병풍, 컬러 잉크, 금박, 44.7×242cm
보스턴, 순수미술 박물관 (다음 장 참조)

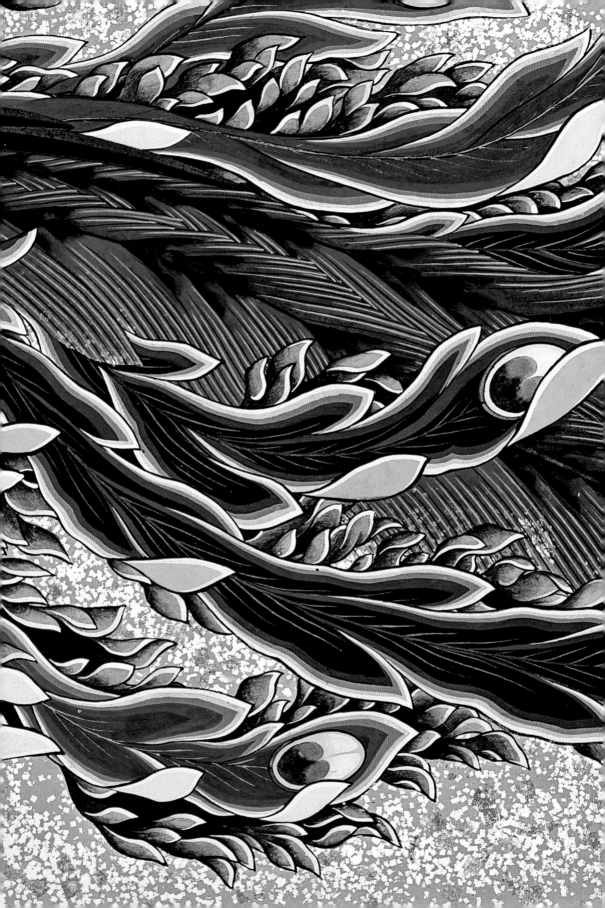

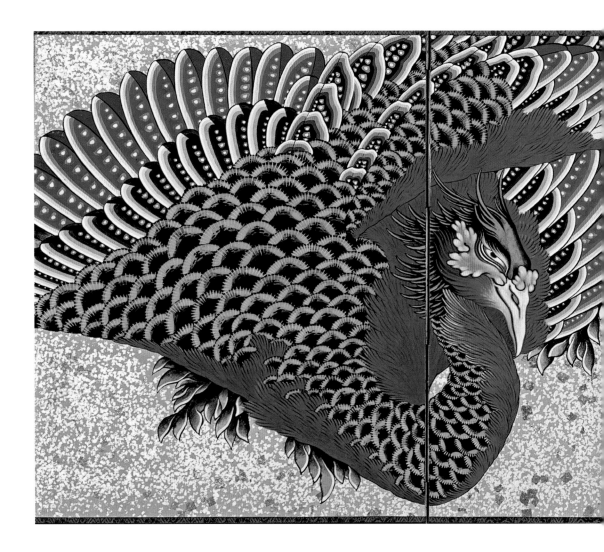

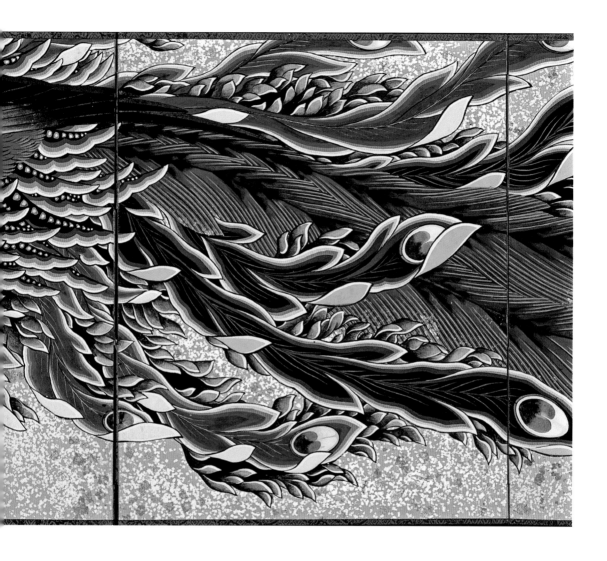

"숭고함은 모든 예술을 통틀어 신이 내린 가장 진귀한 선물,
그것이야말로 진정한 불사조입니다.
신중하고 인색한 자연은 이렇게 경고한 바 있습니다.
아름다움이 흔하다면, 우리 인간의 나약한 정신 속에서 그 가치를
잃어버리고 말 것입니다."

볼테르, 『서간집*Épîtres*』 96번, 「마드무아젤 클레롱에게 보낸 편지」, 1765

이사벨라

Isabella, 1848-1849년

폭풍 전의 고요

1848년 라파엘전파 형제회가 창설되었다. 창립 멤버 존 에버렛 밀레이(1829-1896)는 이 단체가 내세우는 새로운 양식으로 비극적인 사랑 이야기를 그렸고, 이는 라파엘전파의 첫 작품이 되었다.

라파엘전파 화가들이 자주 그랬듯이 이 그림은 중세 이탈리아 작가 보카치오의 『데카메론Decameron』에서 영감을 받았다. 이 이야기는 『데카메론』의 한 에피소드로, 1818년 영국 작가 존 키츠가 〈이사벨라 또는 바질 화분Isabella, or the Pot of Basil〉이라는 시로 개작한 바 있다.

　여기서 밀레이가 그려내고자 한 것은 무엇일까? 그림은 부유한 상인인 오빠들이 이사벨라가 집안 하인 로렌초와 금지된 사랑에 빠졌다는 것을 알아차린 바로 그 순간을 이야기한다.

　단순한 저녁 식사 장면이 아니다. 그림 속의 모든 것이 앞으로 다가올 비극을 예고한다. 마치 연극 무대 같은 인물들의 배치를 통해 관람객은 저마다의 역할이 있는 등장인물들을 세밀하게 관찰할 수 있다. 불안한 시선, 다소 기계적이고 과장된 몸짓들, 그중에서도 특히 화면 가장 앞쪽을 차지한 주요 인물 세 명의 예사롭지 않은 행동은 단번에 시선을 사로잡는다. 오빠들 중 한 사람은 균형을 잃고 위태로운 자세로 앉아 있다. 짜증 가득한 얼굴을 한 그는 분노를 표출하듯 발끝으로 사랑에 몰두한 두 연인을 가리킨다. 이 동작은 다가올 위험을 예감하는 듯한 이사벨라의 강아지에게 매우 위협적이다. 이사벨라는 눈빛으로 그녀를 탐하는 로렌초가 내민 오렌지에 시선을 고정시킨다.

　이 그림에서 생뚱맞은 것은 전면에 가득한 빛이다. 여인의 드레스와 상응하는 금색 자수의 태피스트리부터 투명하고 부서질 듯한 유리잔에 이르기까지, 더 나아가 화창한 날씨의 찬란함, 그리고 형형색색의 옷들이 발산하는 반짝임… 이 모든 것이 섬세하고 경쾌하다. 화가는 관람객이 감지할 수 있는 불안을 증폭시키려고 오히려 금빛의 온화함을 활용한다. 가족을 곧 파국으로 치닫게 할 비밀을 만천하에 드러내는, 온화하지만 잔인한 빛이다.

비극적인 사랑

하인 로렌초를 사랑하는 여동생 이사벨라에게 화가 난 오빠들은 로렌초를 살해하고 시신을 이웃 마을에 매장한다. 이사벨라는 비극적인 일이 일어났음을 이내 알아차린다. 그녀는 꿈에 나타난 로렌초에게 시신이 어디 묻혀 있는지 전해 듣는다. 시신을 찾아낸 이사벨라는 연인의 머리를 가지고 와서 화분에 묻고 그 위에 바질을 심었다. 바질은 이사벨라의 눈물을 받아 마시며 쑥쑥 자랐다. 그런데 어느 날, 오빠들이 화분을 넘어뜨렸고 로렌초의 머리를 발견했다. 공포에 질린 이들은 살인죄로 처벌받을 게 두려워 로렌초의 머리를 가지고 멀리 달아나버렸고, 결국 비극적인 현실 앞에서 정신착란 증세마저 보이는 이사벨라 혼자 남았다.

20세기 버전

1980년 화가 샘 월시는 밀레이의 작품에서 영감을 받은 회화 작품 〈디너파티The Dinner Party〉를 그렸다.

"금과 반짝임은 여인의 마음을 움직이는 데 어떤 아름다운 말보다
더 효과적인 소리 없는 웅변이다."

윌리엄 셰익스피어, 『베로나의 두 신사The Two Gentlemen of Verona』, 1623

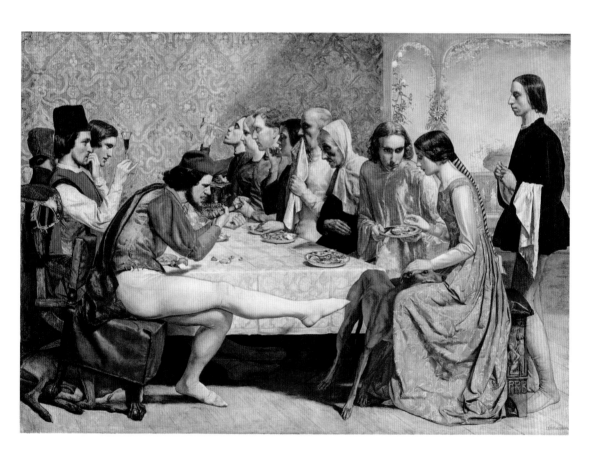

〈이사벨라〉
존 에버렛 밀레이, 1848-1849
캔버스에 유채, 103×142.8cm
리버풀 국립미술관, 워커 아트 갤러리

검정과 금빛의 야상곡

Nocturne in Black and Gold, 1872-1877년

〈검정과 금빛의 야상곡-떨어지는 불꽃〉
제임스 애벗 맥닐 휘슬러
1872-1877, 목판에 유채
60.3×46.4cm, 디트로이트 미술관

금빛 불꽃

주로 영국에서 활동했던 미국 화가 제임스 애벗 맥닐 휘슬러(1834-1903)가 런던에서 가장 좋아하는 장소는 템스 강변이었다. 선보다는 색채를 중요시하고 일본 판화의 섬세함을 애호하던 화가는 그곳에서 예술 작업에 필요한 영감을 얻었다.

그 당시 첼시 구역에는 크레몬 가든이 있었는데, 이곳은 레스토랑, 극장, 그 밖의 성인들을 위한 유흥업소가 모여 있는 여가 장소였다. 여기서 가장 인기 있는 볼거리는 무엇이었을까? 바로 매일 저녁에 펼쳐지는 화려한 불꽃놀이였다. 크레몬 가든에서 멀지 않은 곳에 거주하던 휘슬러는 이곳을 소재로 여섯 점의 작품을 제작했다. 이 작품들에서 찾아볼 수 있는 한 가지 공통점은 그 장소의 들뜬 분위기, 즐거워하는 관람객들의 감성 같은 요소들이 전혀 드러나지 않는다는 점이다. 여기저기 흩어진, 마치 유령과도 같은 몇몇 실루엣만 확인할 수 있을 뿐 인간의 형상이라고는 아무 데도 없다. 그보다 휘슬러는 어떤 분위기, 나아가 어떤 인상을 그려내고자 했다. 이것은 그의 유명한 〈녹턴〉 연작의 공통점이다.

휘슬러는 불꽃놀이의 가장 본질이라 여기는 것들, 즉 연기와 빛, 소란스러움을 통해 불꽃놀이를 이야기한다. 안개 낀 듯 흐릿한 물과 밤하늘은 어둠에 의해 하나가 되었다. 그런데 여기서 무엇이 가장 먼저 눈에 들어오는가? 아마도 화면 가장 앞쪽을 차지하고 있으며 수많은 붓 터치로 표현된 노란 금빛들일 것이다. 금빛으로 반짝이는 수많은 작은 점들의 역동적인 배치, 이를 통해 관람객들은 불꽃놀이의 경쾌하면서 시끌벅적한 소리를 시적인 정취와 함께 실감할 수 있다.

이렇게 금빛과 어둠을 결합함으로써 휘슬러는 일본 도자기에, 특히 깨진 도자기의 틈을 금으로 메우는 킨츠기 기법에 경의를 표하는 듯하다. 화가는 어떻게 하면 가장 어두운 밤중에 빛이 뻗어나갈 수 있는지, 어떻게 하면 우리를 두렵게 하는 것들과 가장 좋은 친구가 될 수 있는지를 알려준다.

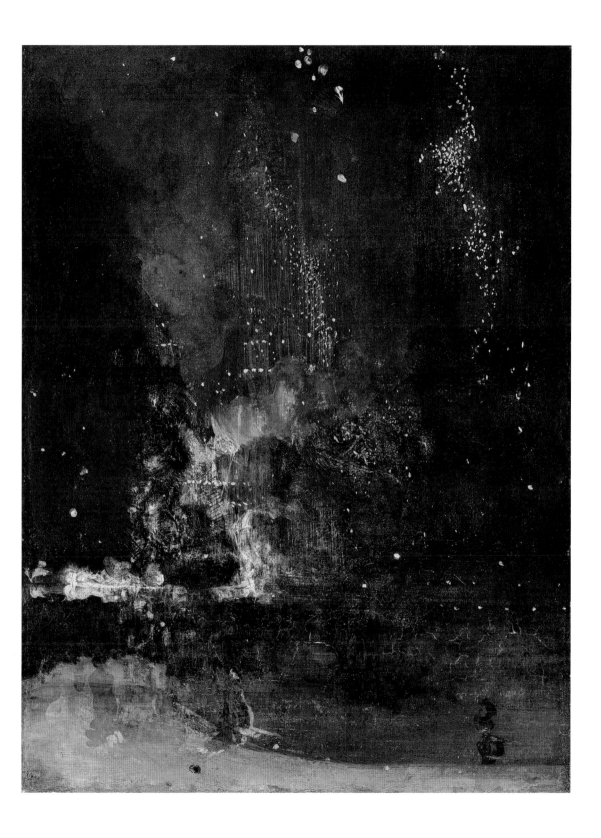

환영

L'Apparition, 1876년

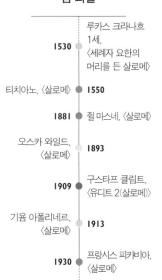

팜 파탈

불온한 욕망

프랑스의 상징주의 화가 귀스타브 모로(1826-1898)는 냉혹하지만 매혹적인 여주인공 살로메를 여러 차례 그렸다. 그는 이 여성을 통해 상징주의 예술가들을 그토록 매료시킨 신비주의, 모호함, 관능을 완벽하게 표현할 수 있는 길을 찾았다.

마태복음 14장에는 살로메가 의붓아버지 헤롯왕을 위해 유혹적인 춤을 추고, 그 대가로 어머니 헤로디아의 지시에 따라 왕에게 세례자 요한의 머리를 요구했다는 이야기가 나온다.

이 그림에서 귀스타브 모로는 전통적 도상에서 비껴나 있다. 대체 무엇을 이야기하려던 걸까? 살로메의 욕망, 그녀의 죄의식 혹은 미래? 젊은 여인 앞에 나타난 피를 철철 흘리는 사람의 머리 환영은 결코 상투적이지 않다. 웅장한 건물 배경과 그림 속 다른 인물의 초연한 자세, 그리고 화면 맨 앞에서 펼쳐지는 장면, 이 둘은 극도의 대비를 이룬다. 끔찍한 환영을 본 사람은 살로메 혼자인가? 아니면 그녀의 상상인가? 화가는 이처럼 기묘한 분위기 속에 그라나다의 알람브라 궁전에서 영감을 받은 듯한 상상의 궁전을 웅장하게 그렸다. 게다가 그는 이슬람 양식과 기독교 양식을 혼합한 스페인 특유의 무어moor 양식 건축물에 중세 건축의 디테일을 뒤섞어 놓았다. 이렇게 모든 것을 뒤섞어 놓음으로써 화가는 모든 시공간의 지표들을 헝클어뜨린다. 이로써 신비감은 한층 더 깊어진다.

그림 속에서 금빛은 여러 층위로 반짝인다. 우선 화려한 궁전 내부는 우아하고 유혹적인 살로메, 그녀의 거의 벌거벗은 몸을 치장한 찬란한 보석들과 자연스레 호응한다. 하지만 우리의 시선을 사로잡는 것은 세례자 요한의 머리를 감싼 후광이다. 여인을 환히 비추는 그 찬란한 후광에도 모호한 지점이 있다. 그 빛은 살로메의 희생제의犧牲祭儀를 강조한다는 점에서 고발자 역할도 하지만, 빛이 그녀의 매혹적인 신체를 드러낸다는 점에서 관능적이기도 하기 때문이다. 잔혹함과 에로티시즘이 공존하는 현장이다.

귀스타브 모로는 잔혹함이 숭고함으로 승격하고 여인들은 팜 파탈이 되는 환상 속의 동방 세계를 그려냈다.

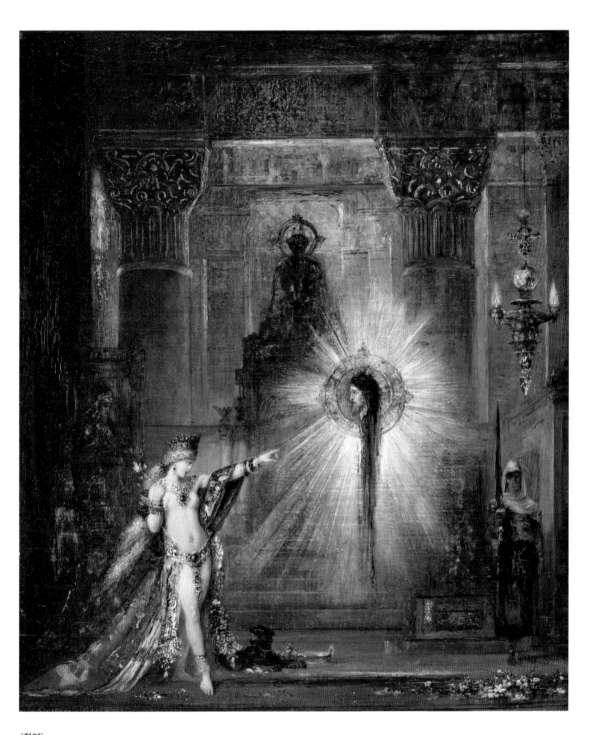

〈환영〉
귀스타브 모로, 1876
캔버스에 유채, 60.3×46.4cm
하버드대학 미술관, 포그 뮤지엄

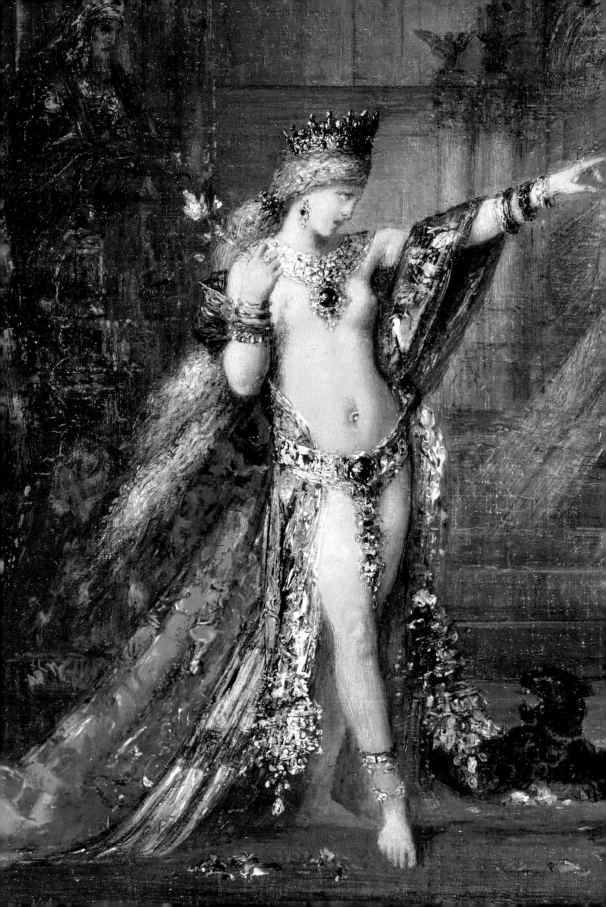

팔라스 아테나

Pallas Athene, 1898년

팔라스라는 이름은?

시인 호메로스가 '팔라스 아테나'라는 명칭을 처음으로 사용했다. 하지만 무슨 까닭으로 '팔라스'라는 이름이 붙었는지 이견이 분분하다. 아테나 여신이 젊은 시절 실수로 죽였다는 바다의 신 트리톤의 딸 이름이라는 주장도 있다. 고인에게 존경의 마음을 표한다는 뜻으로 그 이름을 아테나 자신의 이름에 덧붙였다는 것이다. 팔라스는 또 아테나 여신이 무찌른 티탄의 이름이기도 하다. '팔라스'는 풀리지 않은 수수께끼로 남아 있다.

〈팔라스 아테나〉
구스타프 클림트, 1898
캔버스에 유채, 75×75cm
빈 미술관 카를스플라츠

팜 파탈이 된 여신

아테나는 지혜의 여신이자 전쟁과 예술의 여신으로, 그리스 고전주의 미술에서 핵심 도상이었다. 구스타프 클림트(1862-1918)는 예전의 것을 답습하지 않고 자신의 주관적인 관점으로 이 도상을 새롭게 해석하고자 했다.

아테나 여신은 흐릿해서 더욱 신비로운 시선으로 관람객을 압도하며 위풍당당하게 서 있다. 속마음을 들키지 않으려는 듯 무표정한 얼굴에, 휘황찬란한 갑옷으로 한껏 멋을 부렸다. 클림트가 보여주는 것은 양성의 여전사, 더 나아가 남성의 풍모를 가지고 노는 여전사다. 게다가 사각형의 틀, 그리고 수평과 수직의 직선으로 그녀의 준엄함을 더욱 부각시키고 있다.

　그러나 작품 해석을 여기서 멈추기에는 아직 이르다. 화가가 관람객을 혼란스럽게 할 작정으로 여기저기 함정을 파놓았기 때문이다. 물론 이 그림에서는 여성을 그린 다른 작품들에서 나타나는 에로티시즘이 주요 주제는 아니다. 그림 속 아테나가 여성이라는 사실에는 변함이 없지만 말이다. 화가는 여신의 힘에 도발적인 관능을 결합시켰다. 클림트가 묘사한 것은 신고전주의적 여신이 아니라 유혹적인 다갈색 머리카락, 뽀얀 피부, 뇌쇄적인 회색 눈동자를 가진 현대 여성이다. 그녀의 갑옷은 비늘 모양 장식을 포함해 모든 게 둥글둥글하다. 그런 아테나가 오른손에 수정 구슬을 들고 있는데, 그 위에는 승리를 상징하는 니케 여신인 듯한 관능적인 여인이 우뚝 서 있다. 클림트는 찬란하고 유혹적인 금빛 색조를 배경으로 여인의 모습을 한껏 강조했다.

　화가는 여신의 갑옷 가슴 장식에 신화 속 괴물인 파렴치한 고르고노스를 배치하여 이목을 집중시킨다. 클림트는 호메로스가 『일리아스』에서 아테나의 갑옷을 묘사한 부분을 참조하여 그렸다. 그림의 배경에는 고전기 이전의 옛 그리스 화병에서 힌트를 얻어 헤라클레스가 트리톤에 맞서 싸우는 장면을 묘사했다. 이처럼 클림트는 신고전주의 규범에서 벗어나고자 했으며, 그렇게 얻어낸 자유로움을 마음껏 즐기고 있다.

　클림트가 그려낸 아테나는 아카데미즘 미술에서 벗어나 빈 분리파를 영예롭게 하려는 화가의 싸움을 지지하는 수호 여신인 셈이다.

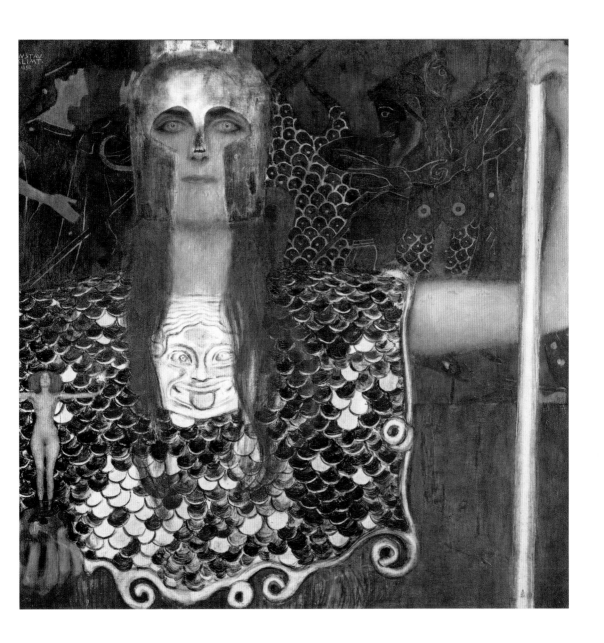

"믿기 어려울 정도의 완벽함을 추구하는 예술가,
어디서도 찾아보기 힘든 심오함을 지닌 인간,
그의 작품은 한마디로 거룩하다."

에곤 실레, 구스타프 클림트에 대한 평론

몸을 일으켜 세운 검은 표범

Panthère noire debout, 1929년

야생의 세계

영국 소설가 러디어드 키플링
(1865-1936)의 『정글북』 프랑
스어판이 1919년 폴 주브의 삽
화와 함께 출간되었다. 주브는
라퐁텐의 『우화집Fables』과 『여
우 이야기Le Roman de Renart』
에도 그림을 그렸다.

새로운 인쇄술

리토그래피lithography, 즉 석
판 인쇄는 1796년 알로이스 제
네펠더가 개발했다. 이것은 평
판 인쇄술 중 하나였다. 표면이
고른 석판에 기름 성분이 함유
된 잉크나 크레용으로 그림을
그려 고착시킨다. 크레용의 기
름과 석판이 일종의 필름이 되
는 것이다. 석판에 물을 적신 다
음, 유성 잉크를 바른 롤러로 석
판을 밀어주면 인쇄물이 찍혀
나온다.

〈몸을 일으켜 세운 검은 표범〉
폴 주브, 1929
석판화에 과슈와 금박, 85×69cm
개인 소장

동물과 인간

프랑스의 화가이자 조각가 폴 주브(1878-1973)는 어린 시절부터 그림과 동물에
관심이 많았다. 그는 스무 살이 되기도 전에 파리 식물원의 동물을 묘사한 석판화로
자연스레 유명인사가 되었다.

1900년 파리 만국 박람회가 열렸을 때, 폴 주브가 행사를 위한 조각 장식에
참여하면서 그의 인기가 더욱 높아졌다. 여행과 탐험을 좋아하여 세계 곳곳을
누비고 다녔던 그는 동식물의 세계에 심취했다.

하지만 그가 가장 심취했던 분야는 세련되고 현대적인 예술운동,
아르데코Art Déco였다. 그는 1925년 '현대 산업과 장식미술의 국제 박람회'에
출품한 저부조 작품, 대형여객선 노르망디호와 트로카데로 광장을 위한
장식에 모두 아르데코 양식을 사용했다. 주브는 이미 어린 시절에 완벽하게
습득했던 석판 인쇄술을 활용하여 자신의 작품을 널리 보급할 수 있었다. 이
〈검은 표범〉 석판화는 1920-30년대 미학에 완벽하게 호응하는 그의 작품들
중 하나다.

무엇보다 이 석판화만의 특징은 금박으로 뒤덮인 바탕으로, 우아하면서도
마치 조각 같은 표범의 흑단처럼 새까만 몸통과 강렬한 대비를 이룬다.
아르데코 미술의 절정을 보는 듯하다! 여기서도 작가만의 특별한 코드들이
보이는데, 기하학적 엄밀함을 '과시와 허세'로 누그러뜨리고 있다는 점이다.
화가는 표범의 외양과 자세를 세심하게 묘사하면서, 다른 한편으로는 종교적
이콘화를 방불케 하는 금빛 배경으로 동물의 장엄함을 배가시킨다. 그가
활용한 양식은 야생 짐승을 성스러운 존재로 드높이는 데 부족함이 없어
보인다. 화면을 꽉 채운 구성 안에서 동물은 동상의 주인공이 되고 나아가
신의 경지에 오른다.

주브는 러디어드 키플링의 『정글북The Jungle Book』의 삽화가로 이미
우리에게 친숙하다. 혹시 그림 속의 신격화된 표범이 모글리의 친구 바기라가
아니었을까? 미술 아이콘이 문학 아이콘이 되는 순간이다.

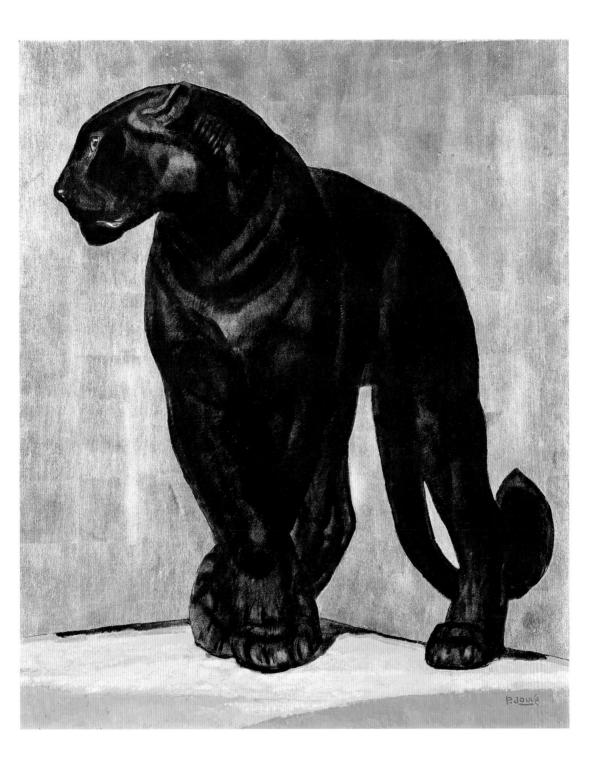

골드 마릴린 먼로

Gold Marilyn Monroe, 1962년

무한 복제

11세기 중국에서 개발된 세리그래피serigraphy, 즉 실크스크린은 1960년대에 이르러 팝아트와 함께 큰 인기를 누렸다. 이는 공판화를 말하는데, 섬유 스크린에 부은 잉크가 섬유의 올 사이를 통과하면서 종이나 천에 그림이 찍혀 나오게 하는 방식이다. 이러한 인쇄 기법으로 화가는 그림을 무한정 복제해낼 수 있다.

팝아트

팝아트는 1950년대 말 영국에서 탄생했다. 예술가 단체라기보다는 예술운동으로, 이 흐름을 따르는 예술가들은 대중문화와 소비사회의 모든 이미지를 예술 영역으로 끌어들여 새로운 도상을 만들었다. 이들은 현대사회와 그 사회에서의 표현 양식들을 향해 비판과 냉소 섞인 반문을 던졌다.

〈골드 마릴린 먼로〉
앤디 워홀, 1962
캔버스에 실크스크린
211.4×144.7cm
뉴욕 현대 미술관

셀럽의 마스크

1962년 앤디 워홀(1928-1987)은 실크스크린silk screen 기법으로 작품을 제작하기 시작했다. 이렇게 하면 작품을 대량생산할 수 있기 때문에 미술계에서는 신성모독이나 다름없는 행동이었다. 그런데 바로 그 1962년에 마릴린 먼로가 사망했다.

마릴린 먼로가 죽은 지 얼마 지나지 않아 앤디 워홀은 여배우를 기리는 회화 연작을 제작하기로 결심했다. 그는 1953년에 나온 영화 〈나이아가라Niagara〉의 홍보용 사진을 사용했다. 마릴린 먼로라는 할리우드의 전설에 헌정된 판화 작품 50여 점은 다양하고 화려한 팝 컬러pop color로 채색되었다. 그중에서 우리가 다룰 작품은 유일한 금색 바탕의 판화다. 여기서 워홀의 모든 아이러니가 드러나기 때문이다.

금색은 명백하게 종교적 이콘화를 암시한다. 이 그림에서 마릴린 먼로는 성녀가 되었으며, 그녀를 한낱 섹스심벌로 축소시켜 버리고 인간으로서의 진실된 면모는 무시했던 현대사회 시스템에서 순교자가 되었다.

하지만 화가는 우리가 연민에 빠지도록 내버려두지 않는다. 그는 유명인을 향한 대중의 집착, 그리고 작위적이고 날조된 것이지만 어쨌든 대중문화의 아이콘이 됨으로써 그 위험한 게임에 뛰어들었던 여배우의 현실을 정면으로 바라볼 것을 권유한다. 실크스크린 기법을 사용한 까닭은 바로 여기에 있다. 스타의 얼굴을 무한 복제하여 그녀를 마치 공장에서 생산되는 물품처럼 규격화하고, 매끄럽게 돌아가는 상업 메커니즘에 완벽히 부합한 존재로 만든 것이다. 할리우드의 글래머 스타는 대중의 소비를 위한 상품이 되었으며, 여배우는 검정색 테두리로 강조된 얼굴선과 분홍빛 피부를 가진 채 마치 어릿광대 같은 모습으로 우리 앞에 나타나게 되었다.

워홀은 마릴린 먼로를 압도하는 드넓은 금빛 바탕 속에 그녀를 파묻어 버렸다. 이렇게 화가는 현실의 민낯을 비추는 거울을 관람객에게 내민다. 조금이나마 남아 있던 환상마저도 여지없이 깨버리는 마법의 거울을.

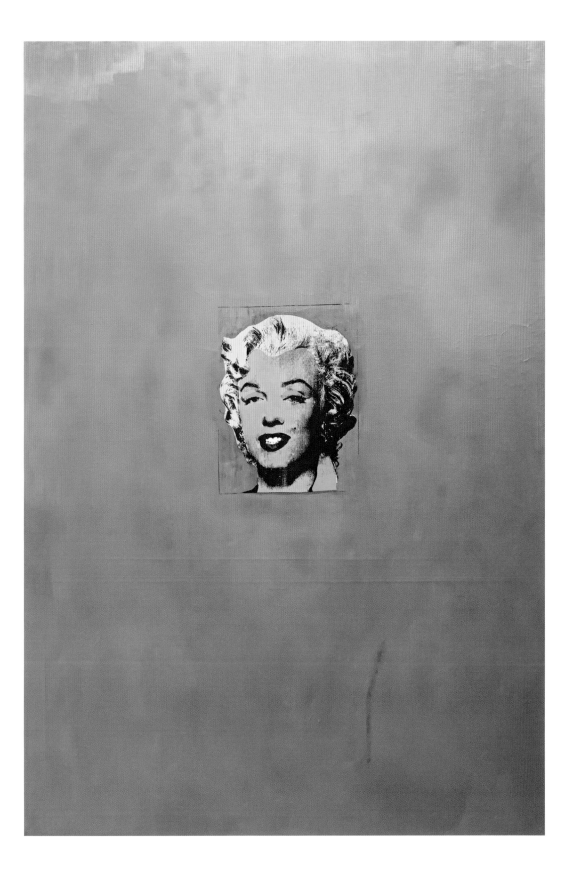

마이클 잭슨과 버블즈

Michael Jackson and Bubbles, 1988년

〈마이클 잭슨과 버블즈〉
제프 쿤스, 1988
도자기, 106.68×179.07×83cm
로스앤젤레스, 브로드 아트 파운데이션

팝 컬처

제프 쿤스(1955-)의 시그니처 콘셉트는 무엇일까? 그것은 바로 키치와 팝 문화였다. 늘 논란의 중심에 있었던 화가는 1980년대부터 현대미술의 물질주의적 경향을 받아들이면서 이를 적극적으로 활용했다.

제프 쿤스는 만일 자신이 다른 누군가가 될 수 있다면 조금도 망설임 없이 마이클 잭슨을 선택하겠노라고 말하곤 했다. 그는 팝 가수가 되지는 않았지만 대신 재현해보는 쪽을 선택했다. 이렇게 그는 1988년에 〈평범함*Banality*〉이라는 이름의 조각 연작 전시회로 주인공이 되었다. 그러나 전시회의 이름과 달리 작품은 조금도 평범하지 않다. 작가는 실물 크기의 도자기로 된 마이클 잭슨이 그가 키우는 침팬지 버블즈와 함께 있는 모습을 상상했다. 두 형상은 꽃이 흩어진 바닥에 앉아 한 몸이 되었다. 게다가 둘은 스타일과 의상도 비슷하다. 쿤스는 신화, 다시 말해 유례없는 명성과 전 세계 미디어를 현혹시키는 모호함의 아우라를 지닌 한 인물을 표적으로 삼았다. 팝 스타의 모호함을 부각하는 데 역점을 둔 이 작품은 '신비주의' 덕분에 더 강렬하다.

쿤스는 마이클 잭슨을 한층 더 성스러운 존재로 만들려고 작정한 듯 아무런 망설임 없이 피에타 도상을 원용한다. 음악의 아이콘이 이콘, 말 그대로 '성상'이 된 것이다. 마이클 잭슨을 거의 비현실적인 양성의 신화적 존재로 만들어 놓았다. 더 나아가 작품에 사용된 금은 절대권력, 다시 말해 로코코 양식의 도자기와 바로크의 화려함 그 사이에 있는 키치적인 태양왕 이미지를 떠올리게 한다. 실제로 마이클 잭슨은 팝의 황제라 불리지 않는가?

여기서 마이클 잭슨은 실제의 그가 아니다. 그런데 실제 삶 속의 그도 마이클 잭슨 본인이라 말할 수 있을까? 황금빛 신체, 어느 순간 멈춰버린 듯한 표정을 한 채 두껍게 화장한 얼굴로 이상화된 그는 이제 비현실적인 존재가 되었다.

무엇보다도 쿤스가 일깨우고 있는 것은 현대인들이 유명인을 너무 쉽게 찬양하고 떠받든다는 사실이다. 우리와 다를 바 없는 평범한 인간을 감히 다가갈 수조차 없는 신적인 존재로 만들고 싶어 하는 본능이라도 있는 걸까?

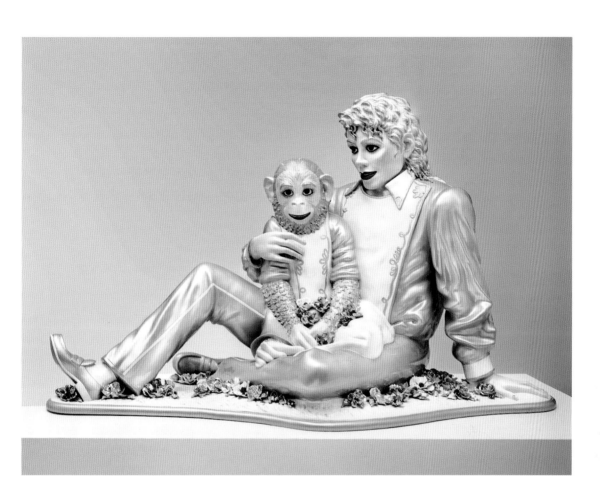

"무릎에 어린 침팬지를 앉힌 마이클 잭슨,
헤라클레스로 분장한 왕의 조각상,
이 둘 사이에 매우 흥미로운 유사성이 있음을
여러분도 알아차렸을 것입니다 …
왕은 똑같은 방식으로 동물 모양의 투구에 손을 얹고 있습니다."

제프 쿤스, 2008

아메리카

America, 2016년

소변기에서 양변기까지

미술관이나 갤러리에 전시된 작품을 대하는 절대적인 원칙은 작품에 손을 대서는 안 된다는 것이다. 하지만 마우리치오 카텔란(1960~)은 이를 무시하고 작품을 미술관 화장실에 설치해 관람객들이 사용하게 했다.

1917년 마르셀 뒤샹은 〈샘Fontaine〉이라는 제목으로 남성용 소변기를 전시했다. 이런 파격적인 행동으로 그는 예술의 규범을 새롭게 정의하고 예술계에 충격을 주었으며, '레디메이드ready-made'라는 새로운 개념을 만들었다. 뒤샹은 일상용품을 예술로 변형시켰다.

마우리치오 카텔란은 기꺼이 그 유머러스한 작가의 계승자를 자처한다. 당돌하고 도발적인 그의 작품들은 현대사회에서 벌어지는 이야기와 주인공들에게 가차 없는 독설을 날렸다. 〈아메리카〉도 그 일환이다.

이 작품 역시 겉모습만으로도 가히 충격적이다. 전체가 금으로 된 양변기를 미술관 전시실이 아니라 실제로 화장실에 설치하여 관람객들이 필요할 때 사용할 수 있도록 개방한 것이다. 〈아메리카〉는 이상주의를 지향함과 동시에 비판적인 작품이었다. 카텔란은 대중이 사치품에 다가가도록 유도한 뒤 역설적으로 실은 그것이 다가갈 수 없는 대상이라는 점을 일깨워주고자 했다. 아메리칸 드림도 사실 거짓된 약속이지 않은가?

카텔란은 또한 이 작품을 통해 미술시장의 부조리를 지적하고 싶었다고 말했다. 마지막으로 그는 사물과 그 재료의 양가성, 즉 양변기라는 평범한 일상용품과 금이라는 사치품, 서로 대비되는 둘의 조합에서 파생되는 '가치의 모호함'을 이야기하고 있다.

그렇지만 작품 제목은 모호하지 않고 아주 명백하다. 자본주의라는 것이 혹시 함정은 아닐까? 과연 우리가 늘 황금을 추구해야 하는가? 지금까지 추앙받던 예술을 세속화함으로써 작가는 현대인이 추구하는 이상이 무엇인지, 금을 향한 질주라는 게 대체 무엇인지 의문을 갖게 한다.

값나가는 장물

18캐럿 금으로 작품을 제작할 경우, 늘 절도의 표적이 될 위험을 감수해야 한다. 2019년 영국 블레넘 궁전에서 열린 전시회에서 〈아메리카〉가 도둑맞는 일이 벌어졌다. 아마도 절도범들은 예술품이 탐나서 훔쳤다기보다는 금을 녹여 금괴를 만들어 팔겠다는 생각이 앞섰을 것이다.

누군가를 조롱하다

2018년 미국의 도널드 트럼프 정부는 구겐하임 미술관 측에 반 고흐의 작품 대여를 요청했다. 미술관장 낸시 스펙터는 이를 거절하면서 대신 백악관에 〈아메리카〉를 대여해 주겠다고 제안했다. 그녀가 미국 대통령에게 전달하고자 했던 메시지는 과연 무엇이었을까?

"예술품은 장식용이 아니다.
우리가 살아가는 세상을 깊이 생각할 수 있도록 유도해야 한다."

마우리치오 카텔란, 『허공으로의 도약Un salto nel vuoto』, 2011

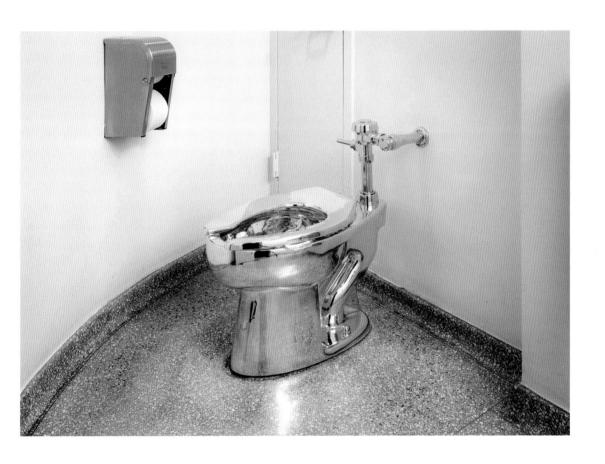

〈아메리카〉
마우리치오 카텔란
2016, 금덩이
뉴욕, 솔로몬 R. 구겐하임 미술관

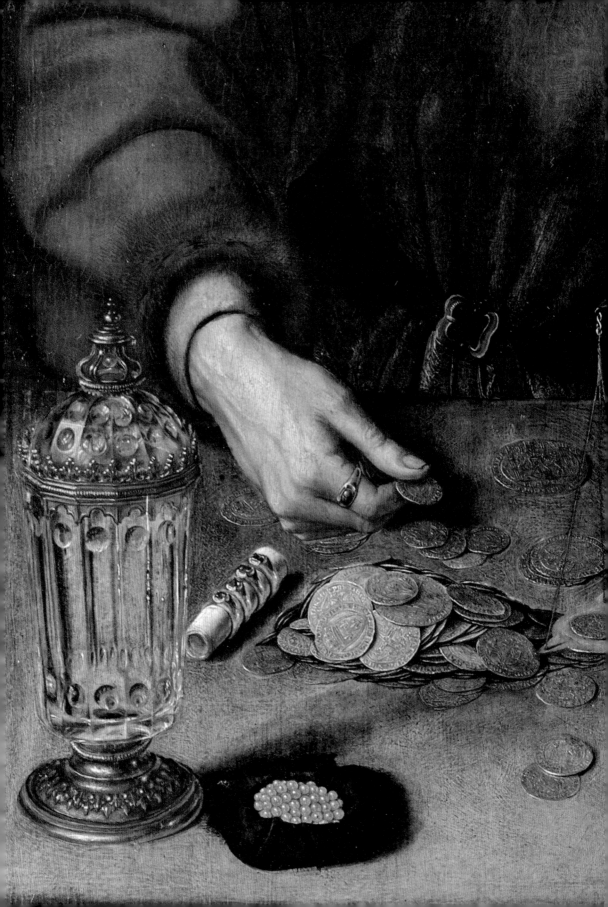

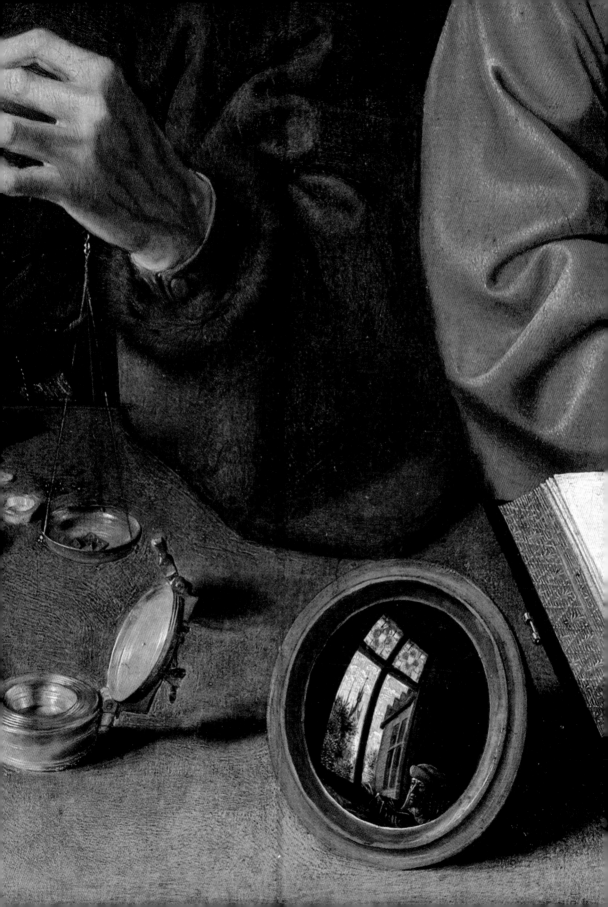

색인

ㅎ

도판 크레딧

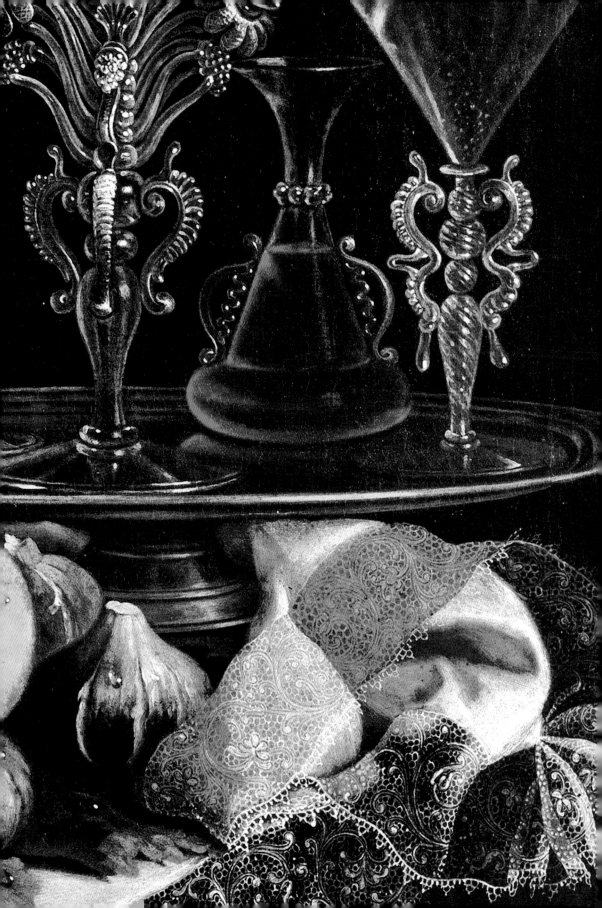

금
예술가를 매혹한 불멸의 빛

초판 인쇄 2021. 11. 26
초판 발행 2021. 12. 1

지은이 헤일리 에드워즈 뒤자르댕
옮긴이 고선일
펴낸이 지미정
편집 강지수, 문혜영, 박지행 | **마케팅** 권순민, 박장희, 김예진
디자인 김윤희, 박정실

펴낸곳 미술문화 | **주소** 경기도 고양시 일산동구 고양대로1021번길 33 스타타워 3차 402호
전화 02) 335-2964 | **팩스** 031) 901-2965 | **홈페이지** www.misulmun.co.kr
등록번호 제 2014-000189호 | **등록일** 1994. 3. 30
인쇄 동화인쇄

ISBN 979-11-85954-82-0
값 18,000원